天下文化

U0077763

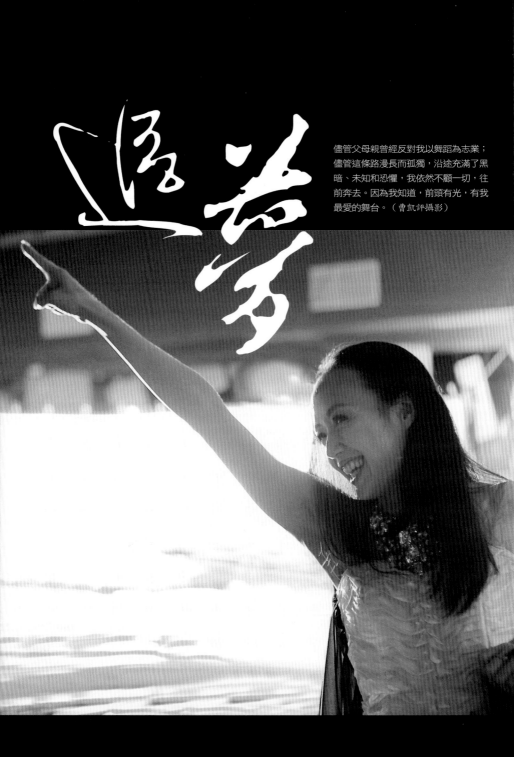

追夢

儘管父母親曾經反對我以舞蹈為志業；儘管這條路漫長而孤獨，沿途充滿了黑暗、未知和恐懼，我依然不顧一切，往前奔去。因為我知道，前頭有光，有我最愛的舞台。（曹凱評攝影）

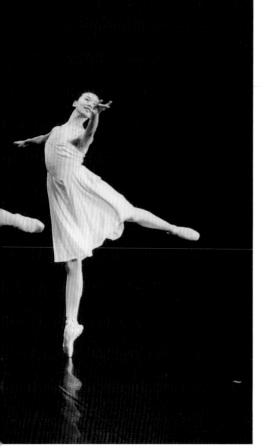

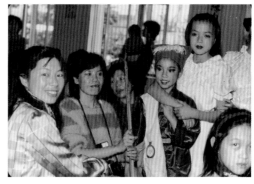

↑ 在我們這個再平凡不過的家庭裡，有一項最寶貴的資產，就是爸、媽的身教和言教。他們的嚴格教養，給了我當一名專業舞者最重要的裝備。（許芳宜提供）

↑ 小學四年級加入李寶鳳老師（左一）的「鳳翎舞蹈社」，開始了我的舞蹈啟蒙課程。台下的我害羞退縮，上了台卻一派自在，覺得自己充分釋放、無所不能。（許芳宜提供）

→ 很難忘記報考國立藝專術科考試時，在芭蕾舞一項，只得到三分的打擊。經過不斷努力，當年那個初初從宜蘭來台北，從來只會跳民族舞蹈的我，為了解除對芭蕾舞的恐懼，選擇面對是最好的方法。（李銘訓攝於許芳宜大學時期）

↓ 戴上耳機與外界隔絕，在腦海裡或把舞作從頭到尾排練一遍，或不斷自問自答，藉此修練思惟。即使沒能到宗教勝地朝聖，在這個繁華的大千世界裡，我也能悟出自己聽得懂的道理。（許芳宜提供）

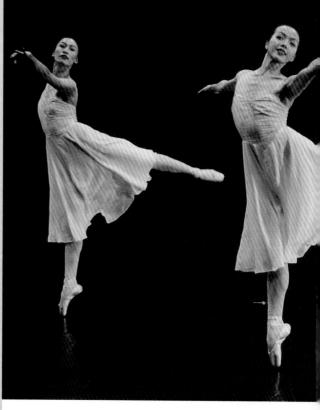

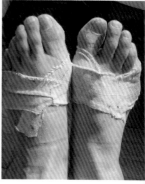

↑ 身為一名舞者，追求身體極限的同時，也要隨時承擔受傷的風險。有時我甚至覺得，痛，才感到自己的存在；傷，也是一種學習。（許芳宜提供）

↓ 曼菲老師的生命，短暫而璀璨；我與曼菲老師的緣分，則是短暫而深刻。在這不算太長的交會當中，老師給我最大的影響是她對下一代的大方和大器，幾乎是我從沒見過的。（聯合報系提供／徐開塵攝影）

↓↓ 曼菲老師留給我的「三個千萬」，我發誓，一定會再傳給下一代。（曹凱評攝影）

北京國家大劇院演出《Present Past》，
不管跳舞或人生，最終必需面對的都是：
自己。（曹凱評攝影）

與人共舞，除了掌握自己的身體，還必
須學習兩個人、兩個身體的「關係」。圖
為我在美國Vail International Dance Festival
演出「After the Rain」。（曹凱評攝影）

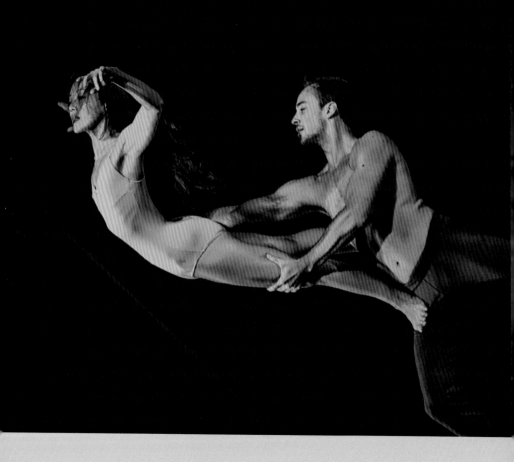

← 不在國外演出時,回到台灣努力做「教育、分享」,告訴大家「身體要快樂」,是另一件幸福的事。(林世宏攝影)

↓ 2005年從總統手中接到號稱是「舞蹈界的奧林匹克金牌」的五等景星勳章,我感到特別的喜悅,能得到家鄉的肯定,對我來說意義重大。(中央社提供)

從一個宜蘭鄉下小孩一直到紐約,我不覺得辛苦,也沒有特別感覺驕傲或成就,只有聽到舞評說「許芳宜來自『台灣』」時,才是令我感受最強烈的時刻。這兩個字不但時時提醒我人生的位置,也代表了我存在的價值。(許芳宜提供)

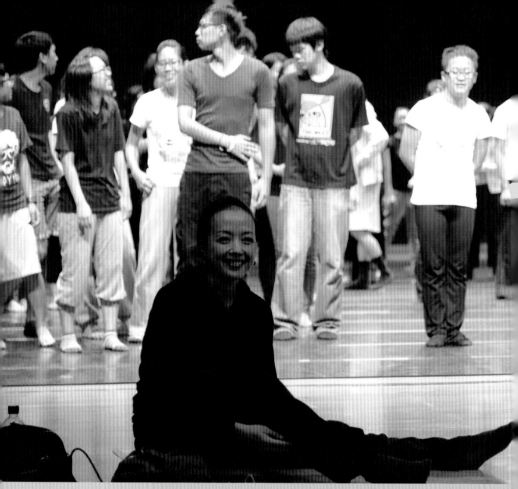

→ 紐約駐村結束前的小型發表會上，以電影「色·戒」剛拿到威尼斯影展金獅獎的李安導演夫妻倆意外現身，他說了一句：「像芳宜他們，才是台灣的門面！」我快樂得簡直要昏倒了，但願日後不會讓他失望。（許芳宜提供）

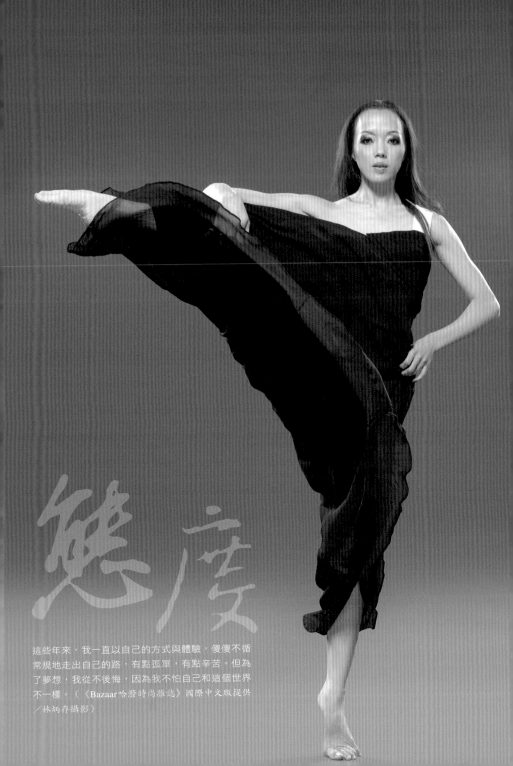

態度

這些年來，我一直以自己的方式與體驗，傻傻不循
常規地走出自己的路，有點孤單，有點辛苦。但為
了夢想，我從不後悔，因為我不怕自己和這個世界
不一樣。（《Bazaar哈潑時尚雜誌》國際中文版提供
／林炳存攝影）

不怕我和世界不一樣

許芳宜的生命態度

許芳宜 口述　林蔭庭 採訪撰寫

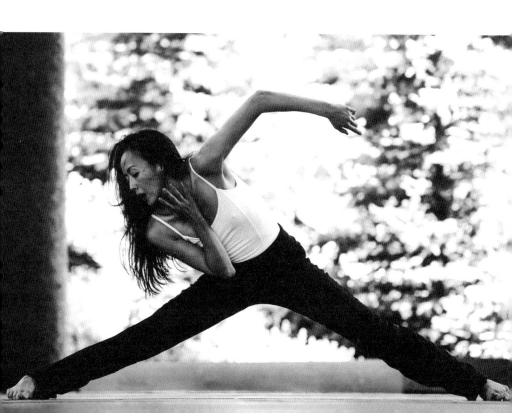

「這位是『許芳宜的爸爸』」

許祈財

在我平凡的人生中，這幾年女兒許芳宜被認為是傑出舞者，如今出版社又邀我為她的新書寫序，這些都是我做夢也沒想到的事情。

我有三女一男，芳宜排行老二，出生時雙眼泛黃，本以為有什麼疾病，所幸看醫生、點眼藥之後，很快就好了。芳宜小時候很瘦，額頭比較突出，親友都說像洋娃娃。她不太愛講話，內向而害羞（如今她口才便給，在舞台表演時也充滿了自信，真是女大十八變啊），但心思比姊弟細密。她國一時，有一次考試成績不是很好，不敢當面給我看成績單，就把成績單放在信封裡，擺在我桌上，並寫了幾個字：「爸爸，這一次考試成績不好，請爸爸不要生氣，下次一定會很努力。」（到現在我還留著她的

信。）看到這樣的信，我怎麼忍心責罵呢？果然她以後學業進步很多。

芳宜念小學時，看到同學參加舞蹈社跳舞的模樣很好看，自己也學著跳，感覺很有趣，也想參加舞蹈社學跳舞，我同意了。國中時，芳宜有一次參加宜蘭縣舞蹈表演，我們全家都去看，聽到友人說芳宜的演出比較突出，我聽了很高興。高中時，她就讀華岡藝校，有一回我和文化大學游彥教授一起用餐，游教授對我說，芳宜在台上就是比較亮，和其他人不一樣。我很感謝游教授對芳宜的關愛，同時也想，既然她被認為有舞蹈才能，自己又有興趣，我們全家應該支持鼓勵她。只不過，大家都說藝術這條路十分艱辛，如何維生也是一個現實問題，我心裡不免為女兒擔心。

芳宜就讀國立藝術學院，受到羅斯·帕克斯教授的啟發和鼓勵，影響很大。畢業後她想去美國發展，我很反對，對她說：「不要去美國，在國內找個工作，嫁個好老公，人生這樣就很不錯了。」芳宜表面上沒有頂我的嘴，私底下卻積極申請獎學金及辦理出國手續。不久她拿到文建會獎學金，同時到美國在台協會辦理出國簽證，但沒通過，非常傷心。我雖然安慰她，心裡卻很高興，因為我不放心女兒隻身到人生地不熟的美國，萬一被外國人拐走了怎麼辦？

但是芳宜再接再厲，不久又得到紐約瑪莎‧葛蘭姆學校的全額獎學金，再去辦美國簽證，這一次成功了。我就和內人商量，跳舞也不是什麼壞事，就讓她去吧；同時與芳宜約法三章，去美國學舞三年，不論成敗都要回來。結果芳宜還算聽話，出國三年又幾天之後回來了。（這三年我和內人因為藥房工作忙碌，加上不諳英文，不曾到美國看芳宜，現深感內疚。）

回國後的芳宜更成熟、懂事、獨立了，加上我與外界接觸漸多，接受各種資訊，想法也改變了，就對芳宜說：「既然妳這麼愛跳舞，現在交通也很方便，妳也長大了，以後妳要到哪裡，我不再反對。」這可正中芳宜下懷，此後她就頻頻往來於紐約和台灣之間，參加葛蘭姆舞團和雲門舞集的演出。

芳宜再到美國後，每次打電話回家，問她過得好不好，她都說：「很好，請爸媽放心。」我信以為真，也沒寄錢給她。一九九七年我去美國看她，她帶我去看「貓」劇，再到她的住處。一看之下，我非常難過與不捨，房子很小，很老舊，冰箱裡只有一點巧克力，我才發覺原來芳宜在美國過的是這樣艱困的日子，於是馬上要她搬到較好的房子，當然我也主動在經費上資助她。

二○○三年，有一天我在長庚球場打完早球，與王永在總座及早班隊友一起用餐，芳宜送來一份《紐約時報》給我看，上面登著她的大幅照片。球友向我恭喜：

「你女兒不簡單，能上《紐約時報》，又是這麼大的報導。」全桌的人都為我高興，這時我才知道芳宜在美國已經小有名氣，第一次感到做為芳宜爸爸的榮耀。

以後陸續在國內外報章雜誌及電視看到有關芳宜的報導，都是大幅而正面的。她也得到不少獎項，包括總統所頒的勳章；回國表演，觀眾反應也很熱烈，做為父母的，當然很欣慰。但最讓我安慰的是她不忘本、不驕傲、有愛心，每次接受國外媒體訪問，她都說：「我是來自台灣的許芳宜。」每次回國，除了公演之外，她也到各學校指導學生舞蹈技巧。

我現在擔任宜蘭社區大學董事長、宜蘭縣政府縣政顧問以及科技公司董事長，但朋友介紹我時，都說我是「許芳宜的爸爸」，當然我也欣然接受。

如今芳宜將她過去二十幾年為舞蹈打拚的經歷，敘述成書，回饋愛護她的觀眾朋友。如果讀者能夠從她的故事得到一些鼓勵和啟發，身為父親的我也與有榮焉了。

（本文作者為許芳宜的父親）

深深一鞠躬

許芳宜

「As long as you love what you are doing, that's enough！」這是米夏．巴瑞辛尼可夫（Mikhail Baryshnikov）對我說的話。

我感謝老天給我幸運的人生，願意用生命的全部來愛我的舞蹈。因為舞蹈讓我擁有學習的欲望，舞蹈讓我感受存在的價值，一路走來的挫敗、辛苦，是我面對未來挑戰最大的本錢。

即使我曾經窮到只剩三十七塊美金，但舞台上的我卻從不貧乏。我感到很滿足、很幸福！正如爸爸常說的，這是我的福氣！

我從宜蘭出生，一路跳到紐約，只為了追尋人生的第一個夢——成為「職業舞者」，單純的專注、傻傻的執著，卻換來許多熱情的掌聲及溫暖的擁抱，沒有想到一路走來的收穫，遠比我的付出還多。

羅斯‧帕克斯老師，感謝您讓我看見一個真正舞者的典範，若不是您，芳宜不可能成為舞者，更不懂得追夢！

羅曼菲老師，感謝您為我開啓人生另一個舞台。您為我所做的，我也會這樣對待下一代！

林懷民老師，感謝您不斷在這孤獨的路上為我指引方向。忍受我的任性，給我煮雞湯補元氣，帶我吃牛排補體力，甚至還悄悄匯錢給我救急。

從不覺得自己是天生舞者，芳宜能夠有今天，最大的功勞還是歸功於所有教導過我的老師們。芳宜這輩子領受師長的恩惠太大了，站在國際舞台上的我沒有後台，您們給我的養分卻是我最大的靠山。

各位老師辛苦了，謝謝您們！

要感謝的人太多。感謝舞蹈界的「神」米夏‧巴瑞辛尼可夫對我無私的舞台經驗

分享，感謝李安導演夫婦對我的關愛，感謝蔭庭姊願意用您美麗的文字與我共舞，感謝天下文化出版社的勇氣，為我出書。

感謝所有愛我的人及我所愛的人，感謝我的家人、我的父母親，儘管我選擇了一條沒有長遠保障的人生道路，仍容許我全心追求我的夢想，並且以各種他們所能提供的助力，讓我沒有後顧之憂。

難過時我想回家，想回家時，就是我動力的再出發。

舞蹈教會我學習面對自我。

一直以來，我試著訓練自己，無論評論好壞，「開心三分鐘，難過三分鐘」，不因外界評價而上天堂或下地獄，因為人的存在價值是更根本的生命實踐，需要學習、需要思考、需要檢討。

但唯有在國外評論提到許芳宜來自台灣的好時，總讓我分外激動，因為我知道我所有的養分來自這美麗的小島，在我最傷心的時刻，我知道我有家可回；在我最榮耀的時刻，我知道我有「根」可尋。

年輕的孩子，讓我們共勉：勇敢追夢吧！無論夢想是否美好，不讓自己有遺憾才

是對生命負責的完成式。

寫於二〇〇七年十二月八日

我要成為太陽！

許芳宜

大家好，我的名字叫做許芳宜。

我的生命過程中有許多精彩的故事，老天爺很照顧我，無論走到哪兒總讓我有機會體驗不同的人生功課。有些課題看似簡單，卻十年都過不了關；有時站在懸崖的邊端，卻因念一轉而開啓了人生另類樂章。好多的挑戰、挫敗、歡笑和幸福，好多的生命滋味，只有一個人時才能認真體會。這是我夢想的幸福與代價。

「舞蹈」是我生命中第一個夢想，二十年過去了，它不曾改變，從表演、教學、創作到製作節目，舞蹈帶我環遊世界、體驗人生、懂得感恩；追求舞蹈讓我相信夢想可已被完成，未來可以被改變！

《不怕我和世界不一樣》出版於二○○七年，這三年來，許多朋友、讀者，與我分享了閱讀之後的感動，他們說我散發出的正面能量，就如太陽般強大，簡直不可思議。但是，這本書只是我生命故事的「第一集」。

二○一○年，我三十九歲，我的生命再次轉變，曾經我所相信與執著的一切，一夜之間全變了。結束十九年的戀情、停止「拉芳」的運作、終止無法完成的合約、賠上信用與違約金、面對現實與極度孤寂……一天之內，曾經我以為擁有的，全部、全部、結束！

我哭了，哭得好傷心；我怒吼，喊得很用力，世界卻很平靜。我找不到出口，這一次，我真的不知道如何站起來。花二個月時間結束台灣所有的一切，一個行李箱、一本《不怕我和世界不一樣》，我又一個人出發了。

回到紐約，和李安導演見面話家常，終於訴說藏不住的迷惘：「導演，現在的我，這樣年紀的我，真的不知道可以做什麼。」

導演安靜了一會兒⋯⋯「你最會什麼？」

「跳舞。」

「那你今年幾歲？」

「三十九。」

「那你知道四十而不惑嗎？」

我當場羞愧得想找洞鑽。但這一當頭棒喝，可真敲出一些真實。回家後，我不斷地問自己：「我真的不知道自己要什麼嗎？」對了！「不知道自己可以做什麼？」和「不知道自己要做什麼？」是兩件事，兩種思維！「可不可以」不是重點，「要什麼」才是重點。「想要」就有機會，「想要」就會盡全力，「想要」就會做到。

當晚，我明白了，完完全全地明白。環境、現實的許多紛擾與忙碌，讓自己迷失了，迷失在一條想要得到眾人認可的路上，漸漸忘記了自己的聲音，和單純的快樂與堅持。

當晚，我知道我要什麼了，那不是突發奇想，而是藏在心中不敢面對的願望：「希望與世界頂級同台，希望將最好帶回台灣！」

於是我又重來，又回到菜鳥新生的虛心學習，不怕苦難，跌倒叫應該，站著是運氣，可以繼續向前邁步，是一輩子要感恩的福氣。

這過程中，我在電影「逆光飛翔」中友情客串，扮演自己「許老師」。很多觀眾很喜歡許老師說話的內容與溫度，而實情是，這字字句句的溫度，都來自生命燃燒的溫度，熱度不夠高，決心也難堅定。

也許我一直照著別人的方向飛，可是這次，我想要用自己的方式飛翔一次。

就在自以為找到出路時，遇見 Eliot Feld 老師，我開心且略帶虛榮的訴說著，未來計劃與哪些世界級明星同台。Eliot 老師安靜抬頭，認真嚴肅地看著我：「芳宜，你知道有多少人喜歡看你跳舞，想看你跳舞嗎？你知道你也是明星嗎？找這麼多明星與你同台，無非是希望他們的光芒可以照亮你，但你可曾想過，把自己變成太陽？讓其他的星星主動靠近你，借你發光？」

這一回，這一回真的是無言又無顏了。除了虛榮心被看穿，更被一語道破，其實我像是個會游泳卻溺水的小孩，因為沒有安全感而慌張，想四處亂抓浮木喘口氣，卻不想試試自己是否有能力可以自救。

這是我的福氣，一件事、一句話、一堂課。

我知道我要做什麼！「希望與世界頂級同台，希望將最好帶回台灣！」

於是我更專心更自省，更學習將所有的力氣投資在自己身上，我要成為太陽！我

不知道可不可以，但我知道「我要」！

二○一○年六月起，我再度背起行囊繼續做夢。怕不怕？很怕！所以我再次學習假裝勇敢，一點一點面對，一天一天學習。幾年來因為國際製作演出，飛機成了我的主要交通工具，無數張登機證飯店房卡，無止境的重複開合行李check in check out，化妝卸妝暖身排練演出冰敷止痛……早已成為日子的平常。一路上遇見許多同好，音樂、舞蹈、劇場、美術、設計……個個都是頂級好手，個個瘋狂，瘋狂做夢、瘋狂表演、瘋狂創作，不可思議地燃燒生命，只為創造屬於自己的夢想。

終於再次回到單純的相信與堅持的美好，一輩子用心做好一件事，一件值得投注生命全部的事，我依然選擇了舞蹈。

我想用生命寫日記，用身體說故事；舞蹈為我的人生上了一課，生命教我如何舞出溫度與深度。理應不惑的四十，對許多女人而言是恐怖的數字，卻是我最美麗的禮物。不惑之年教我放下、放心，不惑之年讓我學習到，當時以為的失去，其實是最大的福氣，因為老天爺讓我只留下「我」，一個最值得珍惜的「我」，沒有雜音沒有繁

瑣，專注、放心地用自己的方式飛翔一次。

舞蹈與生命，致命的矛盾與美麗，面對生命狂熱的美麗滋味，是幸福最大的回饋！

不怕我和世界不一樣，我的名字叫做許芳宜。

Dare to be different, my name is Fang-Yi Sheu.

二〇一三年，《不怕我和世界不一樣》改版，正如我的生命故事進行ing，期待第二集再續⋯⋯。

寫於二〇一三年十一月

目錄

不怕我和世界不一樣

許芳宜的生命態度

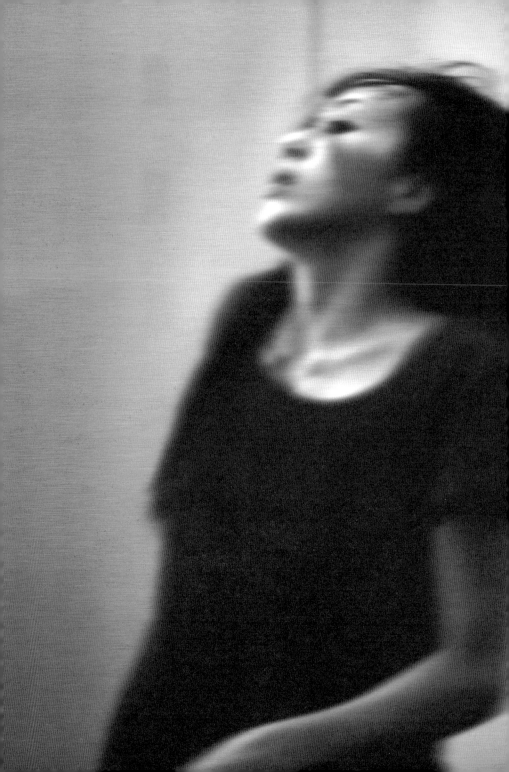

| *Part* Ⅰ |
芳宜說芳宜

前頭有光，有我最愛的舞台

舞蹈啓蒙

01

舞蹈在我的成長過程中扮演著很重要的角色，
是我生命中非常感謝的一件事。

挫折、瓶頸，一定有；但喜悅、驚奇也很多。

過去二十多年的舞蹈之路，我經常面臨黑暗時刻，前途不可知，內心滿是恐懼，
孤單無助；但憑仗著不知哪裡來的憨膽，我硬是咬緊了牙，一直一直走下去，因爲我
知道，前頭有光，有我熱愛的舞台。

或許是命定吧，回想起來，這樣的生命情境，早在我小學時代剛剛接觸舞蹈時，

就已經清楚地預示了。

一九七七年我進入宜蘭市女子國小，與大多數台灣小孩一樣，大會舞和大會操是學校生活的一部分，也是我的舞蹈初體驗。小學四年級，可能是突發奇想吧，我對媽媽說我要學跳舞，就和住在隔壁的同班同學一起加入了李寶鳳老師的「鳳翎舞蹈社」，也開始了我的舞蹈啟蒙課程。

當時舞蹈社教的是民族舞蹈，每個禮拜上課兩次。每當晚上去上課，我都要獨自騎著一台小腳踏車經過女子國小和中山國小的後操場，其中有段路四下一片漆黑，隔很遠才有路燈，雖然只有三、五分鐘的車程，卻覺得好漫長好漫長。我總是不知道下一秒鐘會碰到什麼，總覺得會有人或鬼跑出來抓我，只能硬著頭皮拚命踩、拚命踩踏板往前衝，希望快點到達目的地，那裡有燈光和練舞教室在等著我。

我原本是個膽小的人，怪的是，儘管每回都要來這麼一段暗夜驚魂，我就是不顧一切地想要去上舞蹈課；也從來不知道什麼叫做累，總是最早到教室、最晚離開，沒課時就向老師借教室來自己練舞；同樣一支舞，別人練一遍，我可以練上四、五遍。

命定狂熱

絕對是命定，啟蒙時期的這種情境，在我日後的舞蹈生涯裡，一遍又一遍出現。

我對於跳舞這件事的癡愛，決定了我整個人生的主調。

說來我的家庭背景並沒有藝術基因，父親白手起家，在宜蘭市菜市場經營「南興西藥房」，勉力維持家庭生計；母親是位傳統女性，全心全力照顧一大家子的衣食生活，當然沒有餘力提供孩子藝術或美學方面的薰陶。

我對於表演藝術的喜愛，似乎是天生的，從小在報上看到體操選手的相片就會剪下來，覺得他們運用身體的方式真美。對演員也很感興趣，那時還不懂什麼是青衣、小旦，看到野台歌仔戲演員梳頭、化妝，只覺得好帥、好有個性。小時候我只會聽台語歌曲和日本演歌，中學時期才接觸到西洋歌曲，慢慢體會到聲音也有個性，也是一種表演。我常想，這些演員或歌手一定是在身心很過癮的狀態下，才能有這樣的盡情演出；我喜歡，就是沒來由地喜歡。

進了鳳翎舞蹈社之後，我開始參加各種舞蹈比賽。第一次演出的經驗很神奇，上

台前我緊張極了，心情劇烈翻攪，儘管強裝沒事，手心卻在流汗，雙腳也在發抖；想不到的是，一上了台，燈光亮起、音樂響起的那一刹那，我立刻覺得自己變了一個人，好像成了另一個角色，一個比現實生活讓我更有信心、更有安全感的角色。

遇見舞蹈，生命找到了出口

小時候的我，大大的眼睛，又高又亮的額頭，照片裡看來總是板著臉，好像永遠氣鼓鼓的。沒錯，從小我心裡似乎就有一股莫名所以的氣，不知該往哪兒宣洩。我的功課一直不好，雖然很用功，卻讀不出好成績來，在同學之間常覺得抬不起頭，直到遇見舞蹈，澎湃的能量才找到了出口。

台下的我害羞退縮，總希望自己是個隱形人；上了台卻一派自在，好像大家注視我是應該的。對於燈光我有很強烈的感受，聚光燈打在我身上的那一刻，化了妝、穿上戲服的我，似乎就「變了形」；這時的我覺得自己是充分釋放、無所不能的。

李寶鳳老師是華岡藝術學校畢業的，她是一位很講規矩的老師，不溺愛學生。那

時在我小小心靈裡，覺得老師知道天地間所有的事情，很急切地想跟她學很多東西。

寶鳳老師到現在都還記得，那時的我總想要做得比別人好，進度也想要超前，練完了下腰動作，我就想學雙手正翻，接著又想學單手正翻；看到學姊跳得很棒，我就急著問：「老師，我什麼時候也可以做到這樣？」有些同學會有媽媽陪在身邊，練得累了、痛了，甚至會掉眼淚撒嬌：「媽媽妳來跳！」我則是從來沒有「星爸」或「星媽」陪伴，凡事都是自己來。

在舞蹈社學舞時常跳雙刀舞、鐵扇舞、筷子舞等等。當時自己比較喜歡陽剛帥氣的角色，覺得男生比較有分量似的，不像女生的角色，身段太多，躡手躡腳的。記憶中最有趣的是，有次為了參加舞蹈比賽，大家排練「放羊的孩子」，我非常認真與投入，張大了嘴巴喊：「狼來了！狼來了！」突然間，我閉上了嘴巴，衝出教室去喝水，因為不小心把一隻蚊子給吃進去啦！

國中畢業後，我在寶鳳老師的陪伴下，北上報考華岡藝校，開始了我正式的舞蹈教育。大學時期我在國立藝術學院（今改制為「國立台北藝術大學」）遇到了羅斯·帕克斯老師（Ross Parkes），在他的啟迪下我發願成為一名職業舞者，確立了人生方

向，無怨無悔直到今天。

儘管父母親曾經反對我以舞蹈為志業；儘管這條路漫長而孤獨，沿途充滿了黑暗、未知和恐懼，但二十多年來，我依然像當年那猛踩腳踏車的小女孩，不顧一切，往前奔去，甚至不怕和這個世界不一樣。因為我知道，前頭有光，有我最愛的舞台。

「我愛瓦斯！我愛瓦斯！」

家庭教育

爸媽雖然一點兒也不懂舞蹈，

他們的嚴格教養卻給了我當一名專業舞者最重要的裝備；

他們也讓我知道，「努力不一定成功，成功一定要努力。」

我父親的名字是「祈財」，母親是「慧美」，都是菜市仔名。我在家排行老二，上有一個姊姊，下有一個妹妹和一個弟弟。我們就像是台灣任意一個角落隨手抓出來的一戶人家，很尋常，很在地，很適合「台灣之美」或「一步一腳印」之類的節目。

爸爸小學畢業，媽媽初中畢業，他們總擔心自己的學歷不高，不懂得教育兒女，

經常向別人打聽該如何帶孩子，他們覺得文憑很重要，念過大學的人應該懂得很多。

但我一直認為，在我們這個再平凡不過的家庭裡，卻有一項最寶貴的資產——爸、媽給孩子的身教和言教。

愛拚才會贏的爸爸

宜蘭市南館市場邊的南興西藥房，是爸爸打創家業的起點。從小我看到的是每天清晨四、五點，爸爸就開門營業，直到深夜十二點才打烊，一個月大概只有一天或半天公休，幾乎就是當時的 7-Eleven。

爸爸這種克勤克儉的打拚精神，是從小磨練出來的。我的祖父母都沒有讀過書，家裡一貧如洗，利用濁水溪浮起來的一點泥地種地瓜、韭菜、蔥、蒜，往往颱風一來菜園就整個淹掉了。那時沒有電燈，韭菜花收成時，爸爸得一手舉火把，一手摘韭菜花。家裡也沒有時鐘，不知是清晨幾點，摘完菜摸黑就趕去市場叫賣。爸爸現在絕對不吃地瓜稀飯，即便是大飯店裡那種煮得香甜可口的也不吃，因為小時候吃番薯籤吃

怕了。

爸爸十三歲開始當藥房學徒，十年後他以祖父標會籌來的一萬多塊錢起家，自己創業，在租來的四坪小店面開設南興西藥房。由於他小時候每天一早挑菜去市場做生意，知道破曉的菜市場就有鄉下人在活動，後來他開藥房，才會天天那麼早就開門迎客。

初期由於資金拮据，爸爸店裡的藥罐子全是空的，客人來買藥，我的叔叔就趕緊去別家藥房調貨，爸爸留在店裡陪客人喝茶聊天，久而久之，經過的路人都以為這家藥房的生意真好，人氣總是很旺，無形中打了廣告。爸爸常開玩笑說：「日本豐田公司（Toyota）的『零庫存計畫』，我四十年前就已經在做了。」

直到一九八〇年代，爸爸轉往房地產業發展，進軍台北營建市場，我們家的經濟情況才愈來愈好轉；但是爸爸那種藥房學徒的苦幹實幹作風，一直沒變。

我的媽媽則是最傳統的台灣女性，嗓門很大，心很軟；爸爸在外工作掙錢，大小家務就靠媽媽一手撐持，包括侍奉爺爺奶奶，照顧比爸爸年幼許多的叔叔姑姑。爸爸經常在人前讚說，我媽媽嫁到許家來以後，任勞任怨，心胸寬大，從來沒有跟公婆回

過一次嘴，也從來沒有與家人發生摩擦。

自小看到母親這樣的典型，我一方面感慨傳統女性的角色真是太辛苦、太偉大了；另一方面也意識到女性承擔包容痛苦的能力真的勝過男性。後來每當我碰到委屈辛苦時，就會對自己說：「拜託，比起媽媽吃的苦，這算什麼！」

嚴格的家庭教育

我的家庭教育非常嚴格，爸爸擁有絕對權威，很多事情他說了算。爸爸認為小孩是要「教」的，不是要「寵」的。只要我做錯了什麼事，他馬上會把我抓過去教訓一頓。還記得爸爸從鄉下採來藤條，削好了掛在牆上，「看好！就在這裡！這就是家法！」爸爸打起人來好凶唷，把我的腿打得一條一條都是瘀青，幸好那時學校的制服裙長都要過膝，長筒襪也要蓋過膝蓋，剛好把腿上的瘀青遮住了。做錯事要打，考試考不好也要打，我姊姊還曾經被罰跪在廁所裡。即便到了今天，姊姊的孩子做錯事被責罵之後，都還要說「謝謝阿公」。

我們家的大小規矩一籮筐：如果關門時不小心發出「砰」的一聲，我就要立刻對著房門說「對不起」，然後重複關十次，一定要輕手輕腳地沒有聲音。洗完澡忘了關熱水器的瓦斯，就要罰跪在瓦斯前，大聲說：「我愛瓦斯！我愛瓦斯！」過馬路時，如果綠燈還沒亮就走，只要爸爸丟過來一個眼色，我就知道完蛋了，回家要慘了！幫忙家事一定要徹底做好，沒有打馬虎眼的藉口，過年前大掃除，刷那種有花紋的瓷磚地，我們還得用竹籤把縫隙挑乾淨；磨石子地上如果沾黏了口香糖，一定要用刀片慢慢刮乾淨。爸爸也會親自示範，讓我們知道怎麼樣才叫做「掃地」。

最貴重的傳家寶

每年除夕夜，爸爸照例要對我們講述一遍「稻穗的故事」，愈是結實飽滿的稻穗愈是低垂，提醒我們做人要謙虛。

年幼失學的爸爸，一心要讓下一代接受良好教育，家裡再窮都沒有關係，借錢也要讓我們上學，他希望兒女知道，可以念書是一件幸福的事。

有時成績沒考好，他就帶我們到榮園拔草、到墓園打掃，讓我們體驗一下，是勞動好？還是坐在家裡讀書好？其實，讀書和拔草是兩回事，但對於孩子的人格教育，爸爸眞的很有一套。

沒能多讀書是爸爸最大的遺憾，但他自學的能力很強。與朋友聊天，很多字彙或成語他不知道該怎麼寫，甚至聽不懂，回到家就問我那讀中文系的妹妹；碰到佳句或有趣的話，爸爸也會抄在小筆記本上。二○○五年五月，我獲得陳水扁總統頒發「五等景星勳章」，爸爸陪我到總統府領獎時，也不忘隨手抄下總統府裡的對聯。

父親影響我最深的就是做人誠信的態度，他以身作則，把「嚴以律己」、「寬以待人」的老道理親自實踐給孩子看。他答應朋友或孩子的事情，絕對信守承諾；與人有約，絕不遲到，只會比對方早到；寧可吃虧，不要占便宜。

爸爸相信，雖然自己學歷不高，也沒有任何家世背景、權勢地位，但在做人的品與格方面，絕對不會低人一等，他也同樣的標準要求兒女……「這些都是你們將來到社會上做人處事的基礎；做不到，人家就會看低你。」

有規矩才能成方圓

印象裡，小時候我在外頭練舞時脾氣好得很，一回到家就變成臭石頭——又臭又硬。很可能是因為爸爸的管教嚴厲，他一訓幾句，我的臉馬上臭掉，整個人緊繃起來，奇怪！這個家裡怎麼有這麼多規矩？

如今回想起來，有規矩才能成方圓；規矩成了習慣，就會自然自在；自然自在並不是忘了規矩，而是內化了。

我愈來愈體會到，父母的身教和言教就是最貴重的傳家寶，成為我日後在人世間站穩腳跟的基礎。

爸媽雖然一點兒也不懂舞蹈，他們的嚴格教養卻給了我當一名專業舞者最重要的裝備——高度自律、刻苦耐勞、堅定執著。他們也讓我知道，「努力不一定成功，成功一定要努力。」

滲入血液裡的宜蘭風格

除了家庭教育，家鄉宜蘭的泥土和水應該也滲入了我的血液。宜蘭是個熱情而固執的地方，鄉人老愛宣傳宜蘭多麼好，冬山河多麼漂亮，鴨賞、蜜餞和牛舌餅多麼好吃，很少人會害羞地說：「我們這裡沒什麼啦！」宜蘭不太喜歡被改造，離台北這麼近，雪山隧道通車前車程也只要一個半小時，卻並沒有快速繁華，那種土氣一直在，但那也就是它最可愛的地方。我記得小時候，四周的田都很綠，直到現在也不過開發了冬山河一帶。

單純，一直變不了，這就是我愛的宜蘭。

老家至今還維持著鄉下人的生活模式，步調緩慢，沒有壓力，沒有城市裡的匆促緊張。

走到哪裡，無論是切豬肉的、賣冰的、賣餛飩麵的、賣五金的，每一個都要打招呼；奇怪，怎麼每個人都認識呢？可是又覺得這一切很正常。哪一家今天煎了年糕，左鄰右舍都吃得到，就這樣一盤接一盤地送出來。

我都喊陳定南和游錫堃「叔叔」，除了「叔叔」也不知道該如何稱呼。我覺得陳定南叔叔就是宜蘭的象徵，很固執，土土的，一點也不浮華，就像宜蘭那片踏實的土地。

其實，我那藥房學徒出身的老爸，不也是很「宜蘭」嗎？我自己應該也是吧！不聰明沒有關係，就是不怕辛苦，一直做一直做，做到最好；有一股熱血，很直率，很敢拚，很倔強。

一九九四年，我一個人到紐約去闖天下，希望能成為職業舞者，在那個陌生的大都會裡，沒有人幫我帶我，我硬是一條路一條路地認，再按著地址去找一間間舞蹈教室，正是那種很「宜蘭」、很笨很憨的方式。

成為專業舞者後，我長期離鄉在外，四處漂移，疲累的時候很容易想家，想找個地方休息喘口氣。我最常想起我們家的藥房，想起廚房裡的餐桌，我媽媽超級會做菜，隨便做什麼都好吃，每次回家，我都可以坐在餐桌邊吃一個下午。

一直到現在，每次出遠門，我身上都要帶一樣媽媽的東西，一件她的線衫，或是一串她送我的佛珠，那是我的護身符，有家的溫暖與安全感。

至於從小爸媽諄諄教誨的待人處事態度，更是我最大的加持，陪著我從蘭陽平原闖蕩到台北、到紐約、到世界各地……。

03

我的芭蕾考三分

報考國立藝專／華藝三年

我們現在的努力，為的不是尋找觀眾，
而是尋找舞台，繼續前進。
我們尋找的不是掌聲，而是自我的肯定。

十六歲那年，我跨出了家鄉宜蘭，看到了冬山河、龜山島以外更寬闊的世界；更重要的是，我也看到了鐵扇舞、筷子舞以外更寬闊的舞蹈天地。

我國小和國中的學業成績都是鴉鴉烏，想來不可能考上比較理想的高中，頂多念個職業學校，將來到加工區當女工；舞蹈社的寶鳳老師見我跳舞跳得開心，建議爸媽

不妨讓我試試舞蹈學校，就這樣扭轉了我人生的動線。

沒齒難忘的芭蕾考試

那時我們只知道兩所舞蹈學校：國立藝專（國立台灣藝術專科學校，現爲「國立台灣藝術學院」）和華岡藝校（台北市私立華岡藝術學校），還沒聽說過中正高中和左營高中也有舞蹈班。爸爸比較過國立藝專和華岡藝校兩校的風評之後，要我先報考前者，沒想到那成了一次讓我「沒齒難忘」的考試。

國立藝專的術科要考所謂的「芭蕾舞」，問題是，在此之前我從來不曾接觸過芭蕾，也不知道那是什麼「東西」。我穿了緊身衣，也穿了舞鞋，有模有樣地走進了大教室，可是主考老師講的術語我一點也聽不懂，只看到在前頭示範的學生以四十五、九十、一百八十度不斷左右改變身體和腳的方向。我完全搞不清楚那是怎麼回事，根本慌了傻了，只好依樣畫葫蘆的原地打轉再打轉，心想「我一定完蛋了」，很詫異其他考生怎麼看起來都那麼專業的樣子？

「芭蕾舞」這個項目的滿分是十五分，不出所料，我只拿了三分；雖然我在「即興創作」和「中國舞蹈」兩項拿了不錯的成績，但三項分數平均下來當然是不可能錄取的。

這個「三分」眞是重重給了我一拳，我唯一會做的事情就是跳舞啊，怎麼會這麼糟糕？剛從宜蘭小城來到台北的我，從來只會跳民族舞蹈，到了此刻才知道：啊，原來外頭的世界是這樣的！原來舞蹈還有分門別類！

當上華藝新鮮人

報考國立藝專摃龜，我只好轉戰華岡藝校。寶鳳老師爲我推薦了教芭蕾舞的江映碧老師，一對一惡補了兩堂課，我就這樣跌跌撞撞考進了華藝的舞蹈科。

位於陽明山的華藝，傳聞中是個有點瘋狂、愛玩耍的學校，爸媽猶豫再三才點頭放我離家。爸爸延續嚴格的家教，與我約法數章，在一張紙條上寫著：「一、不准交男朋友；二、每個星期要回家一次；三、多久要打電話回家一次；四、要注意照顧身

體⋯⋯」然後把我送到學校旁的天主教聖佳蘭會館——一所修道院辦的女生宿舍，認為那是最安全的所在，我就在那兒一住三年。

其實華藝員是個有趣的學校，有戲劇科、美術科、音樂科等等。女生宿舍的生活也很有意思，每天都有人拉大提琴啊、小提琴啊、彈鋼琴啊、練聲樂啊。四個人住一間，每個房間有兩張上下鋪，都是木板隔間，講話稍微大聲一點隔壁就會聽到。宿舍有個小廚房，我們在那兒煮泡麵和鹹稀飯，稀飯煮好後加一個蛋，攪一攪，加一點鹽巴，就是鹹稀飯了。二樓有一個很大很長的水槽，每個人帶著自己的洗衣板去洗衣服。在宿舍碰到學姊一定要說「學姊好」，不然她們有的真的很兇呢。這一切對於頭一遭離家的我來說，充滿了新鮮的趣味。

剛開始時舞蹈科的課程我有點跟不上，同班同學很多是蘭陽舞蹈團或其他地方舞蹈社出身的，素質都很好。芭蕾舞依然是我的罩門，當時我心裡有個大問號：為什麼大家都會芭蕾舞這個東西？為什麼大家都看得懂也聽得懂？而我，芭蕾只考了三分，前後也只惡補了兩堂課而已。

有一位室友與我同班，是從花蓮來的，她的芭蕾舞很行，每次上課，老師嘰哩咕

嚕講講了一堆法文的專業術語，也做了示範，我總要回頭問這位同學：「老師到底在說什麼？妳可不可以再做一次給我看？」我對芭蕾就是這樣從零開始，很沒有信心。

中國舞蹈與現代舞我就比較得心應手。當時游好彥老師是唯一待過瑪莎・葛蘭姆舞團（Martha Graham Dance Company）的舞者，他很疼我，讓我對現代舞增添了不少自信。教中國舞蹈的老師也很愛護我，常常給我鼓勵，我自然而然也會比較喜歡那個科目。

用「玩」的心情快樂地跳了三年舞

剛好那時學校新聘進來一批年輕老師，像王健美、鄭千杏、林家麗等幾位老師，二十幾歲的年紀與學生相差不遠，好像朋友一般，她們採開放式教育，一點兒也不嚴苛，但本身的專業素養讓學生尊敬，不敢沒大沒小的。

我還記得，教芭蕾的健美老師經常用自己的身體示範教學，我們看著看著，不禁心生嚮往起來，我也想跟老師一樣完成這麼好看的動作！甚至喜歡模仿健美老師的打

扮，學她梳包包頭，再別上一枚蝴蝶結；學她穿上整套芭蕾舞衣，乾淨俐落，再圍上片裙。就這樣，我們因為喜歡老師，就跟著老師走，跟著老師愛跳舞。

在健美老師的記憶裡，我那時是個「安靜、內斂的孩子」，在人群中總是靜靜地聽別人說話，觀察別人怎麼做；上課非常專注，不斷修正自己，永遠覺得自己不夠好。我不愛刻意出風頭，但老師總會注意到我，給我機會，我也就把握機會盡力表現。

在華藝我交到一群很麻吉的朋友，大家都是從外縣市來的，心思和生活都非常單純，沒有不良嗜好，只愛跳舞，常常下課鐘都響了，還跟老師吵著：「再跳一次！再跳一次！」有些同學特別狂熱，放學後還會搭公車301或260往山下去，到其他舞蹈教室練舞，給自己加課。也是因為碰到這群同學，彼此激盪出許多火花和樂趣。華藝的教室不夠用，我們常常要走路去文化大學借教室，沿途就有很多地方可以駐足玩耍。

原先聽說華藝是個「由你玩三年」的學校，對，也不對；應該說，我們是用「玩」的心情快樂地跳了三年舞。回憶起來，那真是一段青春飛揚的無憂歲月，在華岡藝

校，我們像是高中生在過大學生活，只知道逍遙開心地跳舞；後來我進了國立藝術學院，才發現學校怎麼這麼嚴格，什麼都要管，什麼課都要上，大學反而像高中了。

考進國立藝術學院，揉捏舞者的粗胚

高中時期我不曾刻意想過將來要做什麼，更沒有設定舞蹈成為我的人生志業。不過後來我發現，這種對一件事物純粹的、沒有理由的喜愛，才是最真實、最持久的；往後的許多許多年，我就是憑著這一份對跳舞最初始的愛，一直走到今天。

華藝念到三年級，要考慮接下來的路了。高中三年我不是班上成績最頂尖的，只是有些科目還不錯。通常華藝畢業生能保送甄試第一志願國立藝術學院是很難的，每年大約只有一、兩人能如願。中正高中和左營高中的學生實力就很強，他們幾乎是以職業舞者的方式來訓練學生，所以畢業生進入第一志願的機會就大多了。我在保送考試的時候看到他們，似乎連走路都有風呢！我的志願表上雖然頭一個也填了藝術學院舞蹈系，卻不敢抱太大期望。

沒想到，那屆華藝居然有六個人考上了藝術學院，我也是其中之一！我打電話告訴爸媽，他們嚇了一大跳，這是真的嗎？家裡最不被期待的一個孩子居然考上了國立大學，天哪！怎麼會這樣？對一直盼望兒女能念大學的爸媽來說，這是很大的榮耀。

後來我知道，那年錄取者當中，我的術科成績是最高的；我想，我跳得或許不是最好的，但評審老師可能覺得這個年輕人有潛力、值得琢磨吧。

其實，何止爸媽嚇了一跳，對我自己來說，進入藝術學院舞蹈系後的所遇所聞也是出乎意料之外。我這塊舞者的粗胚，在接下來五年的揉捏之下，愈來愈成形了。

羅斯老師教我的

藝術學院五年

無論台上台下，我最常說的一句話就是：It's all about attitude.

台上因為對的態度而迷人，台下因為好的態度讓人迷；

也就是「學習尊重自己」，

這是羅斯老師給我最大的身教財富，

到哪裡都受用。

羅斯老師出生於澳洲雪梨海邊，曾在紐約百老匯演出音樂劇；擔任過瑪莎·葛蘭姆舞團的副藝術總監；也曾在美國、以色列、愛爾蘭、加拿大等國教學。他有著灰褐

色的頭髮，手長腳長，身材比例絕佳，肌肉線條漂亮，就像是從漫畫裡走出來的帥氣王子。

這樣一位彷彿遙不可及的人物，居然來到了台灣，來到了國立藝術學院的舞蹈系，在我平淡的人生裡一手推開了那扇厚重的門，讓一道光直直照射了進來。

石破天驚的一句話

不知道是不是太過緊張，藝術學院開學的第一天我就因為腸胃炎而掛急診，羅斯老師的現代舞課第一堂我就缺席了。我戰戰兢兢地去上第二堂課，發現這位中文講得很好的外籍老師教學很特別，非常嚴肅專心，每個動作都講得出道理和緣由。想不到的是，放學後一位學長走過來：「許芳宜我跟妳講喔，羅斯老師很喜歡妳。」今天也不過是我的第一堂課啊，為什麼呢？學長說：「老師說他看到班上有個學生很有潛力，而且一直問妳是哪裡來的，我們跟他說是華岡藝校。」

在我一生當中，這絕對是「石破天驚」的一句話！生平第一次覺得有人對我抱持

羅斯老師教我的

希望。當然，我的父母對我也有期望，但那是因為他們是我的父母，而一直以來我不曾為他們帶來太多光彩。此刻我卻聽到了羅斯老師的這句話，而且是透過第三者轉達的，真的是既震撼又心花怒放，那種被期待的感覺幾乎可說是一種幸福了；尤其全校的學生最愛也最怕的就是這位老師，能得到他的肯定，讓我有一種「虛榮感」。

多年之後我問過羅斯老師，他卻不記得自己講過了；我想，那可能是老師不經意間的一句話，他也一定曾經發現很多學生都很有潛力。但是，那句話對當時的我真的太重要了，我開始覺得自己有希望，這輩子或許能做些什麼，我不斷告訴自己：「我一定不要讓他失望！我一定不要讓他失望！」

天天期待到學校

我開始花大把大把的時間在舞蹈上。我認為自己不夠聰明，但懂得穩紮穩打，能用最笨的方式練基本功。那時藝術學院還在蘆洲舊址，教室還是四合院式的，每天早上八點上上課，我六點左右就到學校，進教室開始暖身，複習老師前一天教的動作，一

整年下來，我和那裡早上做運動的阿公阿媽交上了朋友。我也經常趁著空堂，提著錄音機到空教室裡，獨自摸索練習。

上課精神狀況如果不好，學習效果絕對打折扣，所以我盡量不熬夜，也不參加同學間的夜遊活動；即使週末回宜蘭老家，也會早早北上回學校，有時甚至晚上六、七點就上床，希望能好好睡一覺，早上起來能精神飽滿地去練舞。從小到大我都不喜歡上學，這時卻天天期待去學校，身上好像有太多精力需要發洩。

我上了羅斯老師整整五年的課，主要學習瑪莎·葛蘭姆技巧，五年級再加一些瑪麗·安東尼技巧。每次上課前同學們總是拿著自己的毛巾，往教室外拚命衝啊衝，老遠就把毛巾往前一丟，一定要搶到最前面的位置，一定要能看到老師才開心；羅斯老師覺得我們這種行為很自私，但我們可不是每門課都這樣的，實在是因為太愛上他的課了。我們那票同學都是當時最優秀的，都很好強，課堂上永遠等著老師給下一個動作，老師發現我們的學習欲望這麼強，也就努力準備飼料餵食這群嗷嗷待哺的小雞。

羅斯老師是表演者出身，也是創作者，對於舞者的身體非常敏感，一眼就能洞察學生當下的狀態，我們不可能唬弄他。他對於每個動作都講得出來龍去脈，而不是要

我們照做就好。比如，手舉起來，不只是手舉起來而已，可能必須從背部開始。老師很了解也很珍惜舞者上台的感覺，他對於音樂的敏感、情感輕重的拿捏、上台的清醒度，是缺乏豐富表演經驗的人望塵莫及的。

所謂的「專業態度」

當年我跟著羅斯老師學習葛蘭姆技巧，很難想像自己日後也會成為葛蘭姆舞團的一員。而老師教給我的，不只是舞蹈技巧；他在人格教育上對我的影響，不下於生我養我的父母。

羅斯老師有高度的自重自律。他每次上課都穿上標準俐落的緊身衣，讓我們清楚看到身體的示範。他從來不缺席，即使生病還是來上課，甚至愈教愈起勁；我在他身上發現，老師沒有生病的權利，學生可以生病，老師不可以，尤其「態度」更不可以生病。老師如果跟我們說好七點開始排練，就絕對不會遲到；說好九點結束，也絕對不會拖延。他讓我們知道，他說到做到，也要我們說到做到。

對於我們這群二十歲上下的舞蹈系學生，羅斯老師幾乎是用職業舞團的標準來嚴格訓練。

譬如，如果我們吱喳吱喳地走進教室，他就會生氣，準備上課了，怎麼還可以吵鬧？心不定要如何上課？接下來他可能就會用一堂速度很快的課來教訓我們，讓我們累得上氣不接下氣。每次排練，老師絕對有備而來，事先把錄影帶都看過、把拍子都算好。排到一半時，他可能會火冒三丈地罵人，嚴厲地指責某件事，例如態度不良或不夠專注等等，那通常就是我們學最多的時候。他會讓各組輪流上台去跳，但我們永遠不知道什麼時候會輪到自己，所以不能閒聊，不能懶坐在地板上等，必須隨時站著準備好，隨時待命，整個人必須完全專注在教室裡面。

老師重複提醒的事情，我們若還是一再出錯，他會非常非常生氣，覺得我們在浪費他的時間，浪費自己的生命；所以相同的問題若被糾正到第三遍時，我們都會非常害怕。我也就開始給自己畫界限，不可以這樣，不可以那樣，到後來習慣成自然，內化成自己的一部分，不再覺得困難了。這道理其實也適用於舞蹈之外，我們都在與時間賽跑，若一再犯相同錯誤，的確是浪費時間、浪費生命。

為了避免重複犯錯，我練就了「倒帶」思考的習慣，每晚躺在床上把老師當天教的在腦袋裡從頭到尾複習一遍，甚至可以感覺到身體哪個部位在動；隔天早上到學校再練一遍。我發現這習慣對我幫助很大，一個舞者不單單是動手動腳跳舞，還要能思考；有時停下來思考一下，接下來會走得更順暢。

後來我到了紐約，進了葛蘭姆舞團，最常利用搭地鐵的時間倒帶，回想當天的演出、排練指導給的意見、哪裡還需要改進。這種習慣也延伸到其他方面，我每晚會回想當天發生的大小事情，例如，藝術總監如何帶領舞者排練進入角色、如何詮釋作品；一樣的形容詞是否還有其他想像空間……等等。

永遠要給學生機會

學校每年都有師生對談，老師為同學做年度評鑑。羅斯老師一絲不苟，教課過程中他為每個學生打分數，回家後做筆記，登記出缺席，記錄學習狀況，最後會給一個平均分數；每年還為學生做一個表格，有班上排名，也有全校排名。他給的評語總是

能抓住每個人的優缺點，一針見血，從這裡就可以知道這絕對是一位扎扎實實、平日下足功夫的老師。我還記得，大一第一次的約談，老師就給了我全班第一名和全校第三名，哇，我受寵若驚！還有一次他對我說：「妳很愛比，一直在比『自己的最好的』。」

有一年我們系的年度展演出「亞當夏娃」，光一支舞，羅斯老師就排了五個卡司（cast），每個人只能跳一場。我問老師為什麼這樣安排，他給我的答覆，將來我若當老師一定會牢牢記住：「如果這是職業舞團，我絕對會找最好的兩個卡司來演出，我要呈現舞團最好、最完整的一面；可是今天這是學校，我永遠要給學生機會。」

是的，永遠要分清楚，學校和舞團是不一樣的世界。舞團永遠在競爭，永遠只有第一名或第二名才能上台；在學校則永遠要給學生機會，老師可以嚴格要求學生，但不能剝奪他們學習的機會。

五年下來，我們對於羅斯老師的現代舞課從來不曾感到厭倦，好像永遠學不完似的。至今我依然難忘那些很過癮的課，跳跳跳，跳到喘得要死的時候，同學們還拚命說：「呵呵呵呵，沒關係，再來一次！再來一次！」真的是一種享受。這絕對需要師

生雙方的互動，而老師帶動的成分很大；如果老師踏進教室時就是陰天，悶悶的，學生絕對更悶。

態度決定一切

無論在教室或舞台上，你想要怎麼樣呈現自己？羅斯老師向我們展現了一種「態度」。直到今天我到學校教課，都還會回想當年老師如何讓學生這麼尊重他、這麼想跟他學習。我認為「態度」是非常重要的，羅斯老師從來不會為了討學生喜歡而去迎合學生。當一個人非常有實力、非常知道自己是誰時，就不會隨便屈服於外在壓力，就可以非常自在。

當時為我們鋼琴伴奏的林春香老師，與羅斯老師合作得水乳交融，她的觀察是：「羅斯老師教的不只是技術，他更重視生命的內在。這種訓練過程，對希望將來成為職業舞者的學生很受用，把自己提到很高的層次。」

的確如此，老師的身教和言教散發出一種魅力，讓我看到一位專業舞者的典範，

也讓我知道外頭有一個更大的世界，憧憬油然而生。他經常告訴我們職業舞團的訓練有多麼多嚴格，我就想：「真有這麼苦啊？讓我來試試看，看看能不能通過考驗？」

就在大一這年，我認定了自己未來的路——做一名職業舞者；大學五年默默地、一步步地朝目標挪近。

懷抱著一個夢，我上課經常幻想自己是個職業舞者，同學就是舞團團員，我們正在台上表演，前面有燈光打過來，有一種很榮耀的感覺。別人眼裡單調重複、枯燥無味的練習動作，於我卻有了生命，享受到某種自戀、自在和自由。這種習慣對我日後的職業生涯很有幫助，在台下就能夠想像上台如何表現，兩者之間的距離拉近了很多，舞台上的沉穩也是這麼訓練來的。

羅斯老師鼓勵我往國外發展，我大二時就想出國念書，但是爸爸不答應，要我先拿到台灣的大學文憑再說。大學畢業後，儘管爸爸依然反對，我終究還是踏出了這一大步，獨自飛往紐約，追尋我嚮往已久的職業舞者之夢。

05

Cinnamon raisin bagel with cream cheese and coffee, please!

菜鳥闖舞者聖地──紐約

我不怕被笑，我不怕失敗，我害怕的是，
面對未來不再有夢想，面對自己失去希望。
有句話說，在陽光下跳舞，你會找到光。
所以我也相信，
在希望下成長，就有機會找到希望。

一九九四年夏天我從國立藝術學院畢業，申請到文建會的舞蹈人才出國進修獎學

金與葛蘭姆學校的全額獎學金，一個人帶著兩只行李箱和一本英語會話手冊，外加一身憨膽，來到了舞者心目中的聖地──紐約。

菜鳥開始在紐約單飛

我不是來讀書、也不是來移民的，唯一的目的就是進入職業舞團，做一名職業舞者。我在美國既沒有親戚，也沒有台灣或中國同學會的奧援，更沒聽說過可以找僑委會、外交部或慈濟分會幫忙。就這樣，菜鳥一隻開始在紐約大都會單飛獨闖了。

捧著一本《舞蹈雜誌》（*Dance Magazine*），後面有紐約所有舞蹈教室（dance studio）的資訊，沒有任何老鳥帶路，我自個兒搭地鐵，按著地址，一間間教室找；有時一出地鐵站搞不清東西南北，比手畫腳地找人問，走錯了再走回來就是了。因為這樣，後來我把哪間教室在哪裡摸得清清楚楚；凡事只要一步一步走過，就不會忘記。

我挑選舞蹈教室的課程，喜歡的就留下來上課；那兒也提供了許多舞團面試

（audition）的訊息，我積極參加各種考試，希望早日完成此行的心願。

開口講英語

　　我每天都在路邊的早餐車買早餐，花一塊錢買一個貝果（bagel）加一杯咖啡，我不知英語該怎麼講，只能用手指指點點，買完後小販跟我說一聲：「Have a nice day!」我就會非常開心，終於有人和我對話了，好像一天有了個好的開始，但我也只會回答一句「Thank you.」後來我自己練習說：「Cinnamon raisin bagel with cream cheese.Cinnamon raisin bagel with cream cheese.（肉桂葡萄乾貝果加奶油乳酪）」剛開始還是不敢講，終於有一天我整句說出來了，「Cinnamon raisin bagel with cream

菜鳥的英文很菜，大學一年級的英文就被當掉，但憑著一本英語會話手冊和一只翻譯機，傻傻地就來闖江湖了。剛開始我幾乎不敢開口講話，每天也沒有什麼機會與人對話，有時去超市買東西，講得含含糊糊的，店員還會不耐煩。有次我想買蟑螂藥，不認識「蟑螂」這個字，只好一直找蟑螂的圖片。

cheese and coffee, please.」小販居然也聽懂了，哇哈哈，我高興得不得了！

我非常認真聽別人講話，聽力進步得比較快。紐約這個城市不停在跑，跑得很有它自己的味道和現象，當我沒辦法講太多時，就學著去聽去看，以往最常用的嘴巴關起來了，過去不常用的感官忽然間好像全開了；以前不會看得這麼仔細，不會聽得這麼用力，對人的發音不會這麼敏感，現在坐在那兒，旁人的對話聽來是那麼清楚又那麼近。

說話的能力則要慢慢學。其實人只要有表達的欲望，就會一個字一個字想辦法把句子湊出來。別人看我這麼努力在表達，也會幫我，當他猜到我的意思，幫我把完整的句子說出來，欸，對了，就是這個意思，茱鳥這下就學到了。

其實，在紐約這個民族大拼盤裡，有太多太多「外國人」，沒幾個能說標準英語；即使說得很溜很正確，還是帶著原有的腔調。去雜貨店買東西，一點都不要擔心文法對不對，大家都在搶時間過日子，只要讓店員聽懂那個字，東西給你，錢找完就走人；沒人在乎你的英語，沒人有時間跟你磨蹭，根本沒有丟不丟臉這回事，有時我甚至會詫異：「怎麼沒有人笑我？」

凡事靠自己打理

來到紐約，兩年半裡我搬了六次家，都是為了省房租或是希望離舞團近些。我請不起搬家公司，每次都要拜託我那兩只行李箱和紐約地鐵公司：把家當裝在箱子裡，先搬一個下地鐵站，再上樓搬另一個箱子下來，然後搬上地鐵車廂，再搬下車；到了新家後，騰空行李箱，再回頭跑一趟……這是最便宜的「螞蟻搬家法」，一個銅幣就可以搬一趟，每次至少需要來回跑個七八趟。

後來我認識了在哥倫比亞大學念書的台灣學生，嘎，原來他們有台灣同學會和中國同學會，搬家還有人幫忙呢；有些女學生可能只拉過行李，沒提過行李。我才知道有些人的生活方式和態度和我這麼不一樣。

對我而言，一個人是理所當然的；所有事情靠自己是理所當然的；沒人幫助也是理所當然的。但我寧可自己來，好處是過程中會想盡辦法來解決問題，也許很笨，也許辛苦了點，但多做一樣，就多學一樣。

我曾經在紐澤西與人分租公寓，房間好小好小，只要以手為半徑，身子根本不必

爲了圓夢，生活再苦也咬緊牙根過下去

後來搬到皇后區，住在一個三角形的閣樓裡，僅僅六、七坪大，只有在尖頂之下，我才能站直，其他地方都要蹲著，每晚就躺在最斜坡下頭睡覺。洗澡、上廁所要到樓下，冬天等冷水變熱，會等到想哭；半夜上廁所，冰冷得直發抖。那兒離地鐵站很遠，而且每次上車都看不到白人乘客，聽到的都不是英語，不禁讓人懷疑這裡是不是在美國，愈往城裡走才會有愈多的白人上車。

紐約大蘋果看似燦爛耀眼，許多角落裡卻有人過著非常簡陋的生活。我經常暗暗期待，租來的房間地板可不可以乾淨一點？可不可以不要都是水泥牆，能夠多一塊瓷磚？可不可以不要一開燈，蟑螂就「唰」地成群逃跑？偶爾有機會去別人家，哇，他

後來搬到皇后區，住在一個三角形的閣樓裡，僅僅六、七坪大，只有在尖頂之下，我才能站直，其他地方都要蹲著，每晚就躺在最斜坡下頭睡覺。洗澡、上廁所要到樓下，冬天等冷水變熱，會等到想哭；半夜上廁所，冰冷得直發抖。那兒離地鐵站很遠，而且每次上車都看不到白人乘客，聽到的都不是英語，不禁讓人懷疑這裡是不是在美國，愈往城裡走才會有愈多的白人上車。

動，往左或往右就可以「拿」到房裡所有的東西。也曾住在五十七街的西邊，爸爸去探望我時，看到公寓樓梯都是歪的，隔天就叫我搬家；我還沒告訴爸爸，那兒的地下室還發生過槍殺案呢，而這卻是我住過最「豪華」的地方。

們住得好好喔！其實可能也只是中等水平。有次朋友開轎車載我出去，我望著街上的行人，覺得自己好幸福喔，我以為在紐約永遠要搭地鐵，根本沒有搭轎車這回事呢；但回想在台灣，我自己不也有一輛車嗎？

為了跳舞，為了圓夢，這樣的日子我可以過，並不覺得委屈，因為這一切是我自己選擇的。

出國前爸爸給我的美國運通卡副卡，我極少刷用，不過我也經常思考，難道我的生活品質只能有這個水準嗎？我一直告訴自己：「我相信我可以養活自己。我一定要活得像樣一點。」後來隨著我在舞團逐步晉升，生活也漸漸有了改善，雖然過得還是十分儉約。

體會當二等公民的時刻

紐約人種來自四面八方，在這樣一個多顏色的城市裡，坦白說，我很少感受到所謂的「種族歧視」，去移民局辦工作證那一次是少數的例外。

當時我剛到紐約，為了辦工作證而要去移民局拿張表格，問幾個問題。大熱天裡隊伍蜿蜒了好長，每個人都像要過海關一樣地被檢查。我排隊排了三個小時，腿很痠，人很累，最終還是沒排到。靈機一動找了人問，這表格是否只能在裡頭才拿得到？他告訴我對面文具店有賣，我就趕緊跑去買。

這時饑腸轆轆了，我走到中國城找了一家越南餐館，叫了一碗麵。等麵的時候，我忽然想到，剛剛排隊的都算是外勞吧，不知道其他人怎麼看我？其實我也是外勞啊！心裡不由得悶悶的，有種酸酸的感覺，如果在自己的國家，我就不需要這樣了。這時一碗麵送過來，蒸汽冒上來，是那種亞洲人家裡熟悉的飯菜味道，我的眼淚噗噗掉了下來，麵還沒吃完就走了。

那是我少數感受身分委屈的時刻。我不斷問自己：好好的國家不待，何苦要來這兒當二等公民？

然而我心裡很明白，在移民局排隊的那一長串人當中，我是自願來的，這個國家的法令我是願意接受的。很多人雖然也是自願來的，但卻不打算回國，也沒辦法回國，部分從中國、菲律賓或巴西來的非法移民，沒有身分證，躲在陰暗的餐館裡打

工，好辛酸。而我，有個台灣可以回去，多好！無論如何我都可以回家，怕什麼？想到有這麼一個後盾，我的心就安穩下來；我知道，我是有選擇的。

家是最強力的後盾

紐約是個噗通噗通的大心臟，永遠有新鮮的熱血注入，多少外來的藝術工作者在換血的浪潮中被沖走。我這隻菜鳥比較幸運，不久就如願考上了舞團，雖然收入微薄，至少可以維持生活。但許多人沒這麼幸運，比如有些中國一等一的音樂高手，卻在紐約地鐵站拉二胡；很多優秀的人才找不到工作，一事無成，也不敢回家，日子過得艱辛無比。

他們為什麼還要苦苦留在這裡呢？有些人固然是因為喜愛這個國家，願意接受任何境遇而留下來；但的確也有很多人只是因為沒有達成預期的成績而不敢回鄉。

我心裡好為他們難過，也提醒自己千萬不要這樣。我為了愛跳舞，自己選擇來到紐約，我一定會全力以赴；但累了倦了，大不了就回家，我相信回家不需要任何理

由，絕對沒有「丟臉」這回事。

倒是出國幾年之後，我第一次對爸爸說，我覺得很累，爸爸說：「累了就回來啊，回來做什麼都沒關係。」這給了我很大很大一顆定心丸，爸爸愈這樣講，我愈不敢放棄，反而激起了一股非要把事情做好不可的決心。因為我知道，這是我選擇的。

06 把自己打碎，重新開始

依麗莎・蒙特舞團

現在的自己學習喜歡孤獨，也要感謝孤獨。

若不是孤獨，我的意志力或許不會如此堅強；

若不是孤獨，生活周遭的挫折（反動力）

不會成為我最大的動力。

逐夢的開始：參加舞團面試

我要做一個職業舞者！我要做一個職業舞者！這是我從大一開始就默默立下的誓

願，五年來用足力氣鑿出了一條若隱若現的路徑；只是，當我越過了太平洋來到夢寐以求的紐約，要如何在擁擠的大舞台裡找到自己的位置？

參加舞團的面試是第一步。只要有考試的機會，我都不放棄，而第一次的經驗就讓我大開眼界。那個舞團租了一個劇場舉行考試，居然一下子湧來了幾百位應徵者，盛況驚人。應考的舞者全都在舞台上做動作，然後分批淘汰，剛開始時舞台上擠到爆，之後刷掉一半人數，之後再剩下五十人、再剩下四十人，等到剩最後二十人時，我們就一個個上去考，我也在這最後的一輪被淘汰了。我倒沒怎麼沮喪，起碼這是一次很好的經驗，尤其讓我想起了電影「歌舞線上」，原來影片裡演的都是真的，活脫就是這樣的場景，我也算軋了一角，長了見識。

後來我通過了好幾個舞團的考試，其中也有願意提供合約或幫我辦工作簽證的，問題是都要離開紐約，而我費盡了千辛萬苦才剛在這個城市安頓下來，實在不願意輕易離開。

輾轉三個月之後，工作依然沒有著落，心裡愈來愈急，我真的好想跳舞，好想演出，此刻卻只能每天去舞蹈教室上課，看著口袋裡的盤纏愈來愈薄，我打算收拾行李

打道回府了。

找到生平第一份工作

就在此時我考上了依麗莎・蒙特舞團（Elisa Monte Dance Company），同時也在等葛蘭姆二團的消息。但葛蘭姆舞團方面回說要到隔年春天才有缺，我可不想再耗下去了，於是打電話給依麗莎・蒙特，用我那很破很破的英語說：「我願意跟你們一起工作。我願意接下這份工作。」當時我拿的是學生簽證，依麗莎・蒙特願意雇用我為職業舞者，令我很感動；而且我知道，與我同時應徵的還有兩個女孩也在候補，並已經在團裡接受訓練，舞團決定錄用我之後，就請這兩個女孩回家了。

耶！我終於找到生平第一份工作了！在公共電話亭與依麗莎・蒙特舞團通過電話之後，我心頭漲滿了喜悅，好想好想打電話回家報告好消息，但我不知道怎麼用公共電話打國際電話。一個人在街頭，一下子往前走，一下子往後走，現在該去哪裡？是回到住處？還是慶祝一番？當下真的不知該做些什麼。我好想找個人分享，好想對著

路人大叫：「我找到工作啦！」但剎那間我意識到，自己真的只有一個人，根本沒有人可以講話！一顆心立刻降降降，降到谷底，眼淚狂瀉而出，就這麼哭著走回我的小公寓了。

第一次找到工作，也第一次深刻感受，沒有人能夠分享喜怒哀樂，是這樣心酸的一件事。而接下來許多年，隻身在外闖蕩，這種四顧無人的孤單情境，一次又一次發生在我身上。

克服語言障礙

菜鳥戰戰兢兢地展開了職業舞者生涯，第一個要克服的就是語言障礙。起初我連拿到舞團的行程表都擔心看錯，必須先做功課，查字典，問清楚，希望不要誤事。演出時，我也怕搞錯出場時間、聽錯拍子或音樂，隨時要豎起耳朵、繃緊神經，以免出狀況耽誤了別人。那時團裡有個日本女孩對我很友善，她來美國已經好幾年，英文很好，有些事情如果我聽不懂，她就用寫的與我溝通；也因此我一直對亞洲人很有好

感，他們似乎能給我一種安全感。

「舞者」和「學生」的差別

好不容易踏進了職業舞團的門檻，每回排練我當然都全力以赴，非常努力認真，希望能好好表現，直到有一天藝術總監對我說：「可不可以請妳不要再當學生？我請妳來這裡不是當學生，我要的是一個職業舞者！」

我大吃一驚，這是什麼意思？我不是已經考進來了嗎？我不已經是一個職業舞者了嗎？

藝術總監說，我確實很認真很努力，要我做什麼動作，基本上都沒有問題，但他要的不是「一個口令一個動作」的聽話好學生，叫我把腳拿到這裡就拿到這裡，把手拿到那裡就拿到那裡，像機器模子印出來的一樣；我應該將動作消化成自己的，要有屬於自己的感覺，不能夠連想都不想為什麼要這麼做，根本不在乎這是不是自己的動作，只是為了做給他看而已。

從那一刻起，我才知道原來我自以為是的職業方式，只不過是個優良學生的表現；也才逐漸體悟到「舞者」和「學生」的差別。一個舞者必須能夠消化吸收，有一個懂得思考的身體；一個學生只是乖乖聽話做動作而已。過去的學校教育也許把我訓練成模範生，有良好的基本態度，但很多吸收消化的能力，是出國之後才被許多事件刺激、磨練出來的。藝術總監的這句話給我很大的啟發，他要說的其實就是──妳要怎樣做自己？

後來我會進一步用到「表演者」（performer）這個字。一個好的表演者絕對是個好舞者，絕對不只是機械化地動手動腳，絕對懂得獨立思考，吸收了表相形式之後，可以做內在消化，之後再創作出一個更貼近自我、更具有生命力的作品，散發出一股吸引人的魅力。

這道理也適用於其他方面。比如，同樣的一篇文章，有的人讀過，吃進去，產生自己的想法，甚至能夠因應當時的需要而創造出新的想法。相反地，有的人就只是讀過，完全沒有想法，也許連想都沒有想過需要有想法，甚至拒絕有想法。

回想大學時代，大家都說我是最好的，但我心底自認並非如此；出國之前，我也

以為自己已經做好了心理建設，知道「人外有人，天外有天」。然而，直到眞正投入紐約這個大競技場，遭遇各種挫敗，見識到了人外之人、天外之天，我才發現自己其實還沒有把「許芳宜」這個人打破掉，還沒有準備好重新學習的態度。

把自己歸零，重新充電

我深切領悟，必須把過去的自己打碎，還原成一名新生，在紐約這個城市從頭開始。我若還停留在「國立藝術學院第一名畢業、老師心目中最好的學生」那個階段，就沒有辦法吃下眼前的種種衝擊和挫折。我離開台灣前，雲門舞集的林懷民老師給我的贈言是：「不要把自己逼瘋了才回來！」他很了解我敏感好強的個性，一針見血。

除了在舞團練舞和演出，到各個舞蹈教室上課是我熟悉紐約的舞蹈環境、汲取養分很重要的管道；在那兒，我也學習到把自己歸零，放開心胸重新充電。

最記得有一次上芭蕾舞家威廉·柏曼（William Burman）課時的情景。一堂開放式的課程，任何人都可以來上的課，我就像一隻羽毛還沒長好的小鳥，羞澀膽怯地走

進教室，一抬眼望去，不得了，好多熟悉的面孔，都是舞蹈界叫得出名號的明星，他們竟然就在我的身邊，和我握著同一枝把杆！

剛開始的幾堂課，我總是無法專心，視線飄呀飄地老飄到那些大明星身上，簡直像看電影一般，心裡頭也怕怕的。

在那兒遇見的舞蹈明星有不同典型。有的打扮得亮麗搶眼，一走進來就會讓你知道，她是當紅的芭蕾巨星。我還碰到了義大利超級芭蕾明星亞麗珊德拉·費里（Alexandra Ferri），她從容優雅地走進教室，穿著樸素，頭髮簡單紮起，就是單純地來上課，在教室暖身時，總是拿著鬆緊帶練她那世界知名的漂亮腳背；上課時的專注，好像全世界只有身體這件事值得在乎，其餘都不是她關心的，那是一種非常迷人的態度。我在旁看了心想：「對呀，同樣花了錢，我為什麼要浪費時間在這兒害羞？我也應該把所有心力放在自己身上啊！」

在這些前輩身上，我看到了很多非常人可及的本事；老師給了高標要求，身旁就有個完美的身體示範給我看，啊，原來是這樣的！我希望自己也能用這有限的身體試著來挑戰極限。我暗自期許：「我知道他們是誰，希望有一天，他們也會知道我是

誰。我雖然不是職業芭蕾舞者，但希望能在自己的領域有所成績。」

被葛蘭姆舞團錄用了

進入依麗莎・蒙特大約三個月之後，有朋友告訴我葛蘭姆舞團正在招考，問我要不要去試試；我想好啊，不妨一試，雖然在我心目中「葛蘭姆」這個名字很大，好像是一個觸碰不到的傳奇，而且先前我報考葛蘭姆二團並沒有結果。

這回與我同時報考葛蘭姆舞團的有將近兩百人，只錄取兩個名額。我因為已經進了依麗莎・蒙特，就抱著平常心應考，沒想到考考考，刷刷刷，一整天下來剩下五個人，我是其中一個；這五人當中有三個亞洲人，都是台灣來的。而我不知道哪兒來天大的膽，對葛蘭姆舞團說：「請你一個禮拜內給我答覆，因為我還有其他舞團的合約，謝謝！」考完我就隨依麗莎・蒙特出去巡迴表演了。

一個禮拜後我回到紐約，葛蘭姆舞團來電通知決定錄用我，我又驚又喜，雖然他們給的薪水比依麗莎・蒙特還低，但畢竟這是一個令人嚮往的舞團，我很高興自己得

到了這個機會。於是，我向結緣三個月的依麗莎‧蒙特揮手說再見，他們也很大方地說：「去吧！」

07

葛蘭姆的震撼教育

下馬威／負面心理戰

當你累的時候，不妨抬頭看看天空。
世界之大，天生我才必有用，
唯有看不起自己，放棄自己的人，
才是真正的輸家！

一九九〇年，九六高齡的瑪莎・葛蘭姆率舞團來台灣演出，當時還是舞蹈系學生的我坐在觀眾席上，遠遠望著這位美國現代舞宗師，撐持著年邁枯槁的身軀親自謝幕。那個時候的我，不敢想像自己有朝一日會成為這個知名舞團的一員，會與這位三

十世紀的傳奇人物產生某種關連。翌年，葛蘭姆女士就向人世謝幕了。

「歡迎，好，請準備」

一九九五年二月，我考進已有七十年歷史的葛蘭姆舞團，職業舞者生涯展開了新的一幕。接下來的十多年，或近或遠，或喜或悲，我與這個舞團結下了深厚的因緣。

初初成為葛蘭姆人，我就領受了震撼教育。舞團先給了我十小時，把四支舞學會，再帶錄影帶回家複習。正式排練那天，全團都到齊了，排練指導很簡單地介紹了我和另一位新進舞者之後，一句：「歡迎，好，請準備！」馬上按下 play 鍵，音樂響起，全體舞者各就各位，而我這隻菜鳥，雖然知道動作，卻不知道我人該站在哪裡，就這樣自己飛自己闖了。

我真是嚇壞了，天啊，這會不會太狠了？半點不假，這就是舞團的新生訓練：

「妳是新人，沒有權利要求老團員陪妳練舞！在最短的時間內學到妳該學的，這就是我們工作的方式！」

領教了下馬威之後，接下來每次排練我都是戰戰兢兢的，深怕自己錯了哪個拍子、忘了哪個動作，害別人必須陪我重來一次。這些團員都是跳了十幾年的老鳥，會為我這菜鳥多做一次嗎？很難！這時我只是個實習舞者，隨時可能被炒魷魚，而且舞團不一定要與我續約。依據葛蘭姆論資排輩的體制，「實習舞者」之上依序是「新舞者」、「群舞者」、「獨舞者」，最後升至「首席舞者」。我，還站在階梯的最底層呢。

震撼教育不止於此，很快地我就發現，必須克服舞團裡經常出現的「負面心理戰」。

菜鳥我剛加入舞團，便碰到了一位非常嚴格的群舞排練指導，排舞簡直就像操練軍隊，而且言語十分鋒利，非常傷人。但她排練效率極高，而且總是有辦法排出好品質的群舞，讓人不得不服。

我們練舞時，排練指導會在一旁做筆記，比如說你右手出太快、左腳舉得不夠高、平衡不好等等，練完之後她再當面提示。通常舞者愈弱的地方，她下手愈重，而且言辭總是毫不留情，所以即使只是一時無心之錯，也成了舞者心頭的大痛；但當然，我們也的確從她的「棒喝教育」中學到了很多。

上了台，我就是身體的老闆

第一次演出，我腦海裡不斷浮現排練指導的臉龐和表情，彷彿看到她盯著我，哪些動作做錯了，哪些拍子數錯了，哪裡又耽誤了別人……好恐怖，一支舞有十幾、二十個筆記在我腦袋裡，根本沒辦法專心跳舞，而是努力背筆記。那天下台後我懊惱極了，這一點都不是跳舞啊！舞者在台上的腦子不應該只記筆記的！

我知道排練指導在跟我玩「負面心戰」的遊戲，我不想輸她，但她又不斷刺激我，使得我心理負擔愈來愈重，還沒跳就先心虛了，上台前神經總是繃得好緊好緊。完蛋了，我該如何克服這心理障礙？

第二場演出後，我不斷告訴自己，我應該相信自己平日的努力，「上了台，我就是身體的老闆！」我必須學習掌握自己的身體，相信平時的累積，相信身體的記憶，台下排練指導給我再多的筆記都無妨，我也會盡量消化吸收、修正自己；然而，上台之後學習做自己，為自己的表現負責，這才是一個真正的專業舞者！

剛開始我還是膽戰心驚的，但我持續告訴自己：「On the stage, I'm the boss!」學

習超越心理障礙，相信自己。跳舞不應該是為了筆記、為了害怕、為了別人；上了台，我學習成為自己的主人，享受跳舞的快樂，否則也違背了我做為舞者的初衷。

這樣的自我覺察和心理建設，是我日後在葛蘭姆舞團生存和成長很重要的精神力量。

克服「玩」人情緒的魔鬼試煉

進入舞團七個月之後，我拿到了一個獨舞的角色——「天使的嬉戲」（Diversion of Angels）裡的「紅衣女」。那時我還只是個「新舞者」，據說藝術總監（也就是當時舞團的老闆）和排練指導在我身上看到了與其他舞者不一樣的特質，所以給了我這個機會。這是非常破例的拔擢，全團的人都睜大了眼睛等著看我的表現。

有一天排練時，藝術總監走了進來，觀看了半晌，把我叫到教室後頭，劈頭就是連番轟炸：「妳根本沒在這個角色裡！」「妳沒有『紅衣女』的熱情！」「妳沒有舞者的技巧！」「妳根本沒有當舞者的能力和條件！」……

面對突如其來的隆隆砲火，我不知道該說什麼，只感覺到自己的牙齒咬得很緊很緊。他不停地挑釁刺激，拋出一句又一句帶著侮辱意味的言語。我依然緊咬著牙，兩眼直直正視著他，眨都不眨一下，心想：「我看你還能說出多惡劣的話！」並且告訴自己：「許芳宜，絕對不能哭！絕對不能掉眼淚！」

接著我們再排練一次，結束之後，藝術總監把我叫去：「妳知道我剛剛看到什麼嗎？我剛剛說的每一句話，都是為了讓妳生氣。我就是要看妳生氣，看妳的極限，看妳的表情，看妳怒火中燒的反應。我已經看到了妳的個性，我知道妳一定有本事跳『迷宮行』（Errand into the Maze），跳米蒂亞（Medea，『心靈洞穴』（Cave of the Heart）的女主角），這些角色在妳身體裡面都有，因為剛剛我都看到了！」說完他轉身就走，留下滿臉錯愕憤怒的我。

類似的戲碼不只搬演一次。一九九六年，我才剛升為「群舞者」，第一次跳「迷宮行」。那時舞團為「紐約林肯中心藝術教育計畫」做系列校園巡迴演出，通常首席舞者沒有興趣參加這類表演，因為場地比較不理想，所以就讓我們這些「小牌」舞者去做。

我還記得，星期一要表演了，星期五藝術總監進來驗收，音樂才剛響起，我站在那兒身子還沒動，他就喊「停」，給了我一段訓話，問：「妳的身體在哪裡？」之後我做了第一個動作，他又喊「停」；然後一而再、再而三，那支舞走不到一分鐘，我的舞伴都還來不及出場，他已經喊停了四次。他說：「妳根本就不會跳，根本就不會這些動作，對這支舞根本不了解！妳覺得妳準備好了嗎？星期一的表演要不要我先讓另一個首席去？」

有了先前的羞辱經驗，這一回我敢直接回話了：「我準備好了！」藝術總監說：「妳確定嗎？如果妳沒有準備好，我是可以讓其他舞者去的。」我態度強硬地回答：「不可以！這是我的表演，星期一我一定會去！」他說：「好吧，我再看一次。」總算讓我跳完了整支舞，然後他跟排練指導說：「星期一就讓她去吧！」他離開後，我衝到教室外頭，眼淚終於潰堤而下。

這就是葛蘭姆舞團，喜歡「玩」人的情緒，據了解，瑪莎·葛蘭姆當年就是這樣的作風。他們認為負面手法最能激發人的韌性，逼出人的潛在能力。當然這遊戲不只發生在我，也同樣發生在其他團員身上。

直到今天，我仍對於這種殘忍、傷人的潛力開發手法抱持很大的質疑。坦白說，這樣的負面心理戰是一種另類的權力遊戲，強者與弱者之間的競逐較勁。但這種魔鬼手法不見得對每個舞者都有效；即便有效，代價也很大；如此作風的人，動機總不免引人質疑。

我經歷了葛蘭姆舞團好幾代的藝術總監，看過太多這類例子，心裡確實很不能苟同。我經常問自己，如果我是個老師，會如何對待舞者？我想，我不會採用這種負面策略，因為我不夠聰明去玩心理戰，沒有辦法預期對方的反應，我怕毀了一個人的未來；而且，為什麼不能正面導向幫助舞者，而一定要先負面打擊，再伸出援手？這會讓人更懂得感激嗎？善良一點的舞者，受過這種「磨練」之後，日後或許更懂得體諒；己所不欲，勿施於人。胸襟小一點的，多年媳婦熬成婆之後，欺負人的手段只怕會更加精進吧！

每個團體都有自己的風格，也都有求生存的難看畫面，但求生存的過程中仍須學習尊重自己。我相信舞者是值得尊重的職業，而前提是，你不尊重自己，別人不可能尊重你。成也自己，敗也自己。

自己教自己
轉逆境為優勢

舞蹈給我的不只是舞蹈，
而是認真看待自己、看待生命的學習，
也讓我對所有的感覺更深刻。

從一九九五年到二〇〇六年，我大部分的跳舞時光都在葛蘭姆舞團度過，雖然曾經幾度進出，但「Fang-Yi Sheu」這個名字與葛蘭姆舞團愈來愈牽繫在一起了。

我一九九五年二月進入葛蘭姆舞團後，同年七月即由實習舞者升為新舞者，一九九六年升為群舞者；一九九七年晉級為獨舞者；一九九九年成為首席舞者。許多舞者

可能必須耗費十年時間才能走完的歷程，我很幸運地在短短幾年之內就完成了。逐漸地，愈來愈多媒體為我冠上了「明星」的稱號。

但是，在這些表面的順遂和光環背後，我修習了一門頂重要的功課：自己教自己。

自己找答案

剛進舞團時，我的注意力集中在照顧自己的舞作學習，比較沒有餘力觀察環境或別人；在我心目中，這些世界知名的大舞團應該都是很完美的，我一定要管好自己，不能出錯，不能連累別人。一段時間後，我開始觀察別人排練，在技巧和表演方面發現了很多問題，當時我心想，「連我都看到的問題，為什麼大家看不到？還是看到了沒說？」也許他們覺得沒有關係，這是每個人的標準不同；但我認為，在教室若排練粗糙，上了台絕對不可能有質感可言。於是我警覺到，相同的狀況可能也發生在我身上，必須照顧自己更多、觀察自己更多、自覺性要更強。

瑪莎・葛蘭姆所編的舞作，許多都取材自希臘神話或美國民俗故事，交織著對人類內心世界的深入探究，每接到一個角色，對我都是一次跨越文化和心理藩籬的挑戰。有一回我為了一齣極為抽象又充滿內心戲的作品「赫洛蒂雅德」（Herodiade）頭疼不已，向藝術總監求助：「這種呈現手法背後真正的意義是什麼？」她給我的答覆是：「芳宜，我覺得妳很聰明，一定可以自己找到答案！」

藝術總監或許是想留給我自由探索的空間，所以沒有直接給答案，但當時我有點錯愕，好像一扇門「砰」地一聲在我眼前關上，是一種回絕。之後，我告訴自己：「從今而後，我必須找方法學、自己教自己、自己跟自己學，求人不如求己，非自立自強不可！」有書可以翻嗎？有錄影帶可以看嗎？也許這些作品不過就是人類共同的本性而已？神話故事描述的人生幽暗面與人性弱點，也許都可以從自己心底去找答案？

就像今天教授給了我一個論文題目，沒有人教我，沒有課本可依循，我要自己上天下地去找線索、找答案，這是我自己的功課。我進入了這個水域，不知會摸到蛤仔還是貝殼裡的珍珠，只能先把腳放進去，才能學習游泳。

加上這段時間我大多是獨自在紐約生活，也養成了自己與自己對話的習慣，無論白晝黑夜都在進行。

養成與自我對話的習慣

早晨好不容易把自己叫起床，全身又痠又痛，眼睛幾乎睜不開來，我就對自己說：「加油！一定要加油！一定要醒過來！今天又是新的開始，不可以放棄！」我發現「加油」是這時候給自己最好的一句話。

晚上練完舞回到家，我也會不斷思索當天排的舞作，比如：為什麼「心靈洞穴」裡的米蒂亞會嫉妒？為什麼女人永遠嫉妒男人有外遇？她天生就如此心狠手辣嗎？還是她其實只是一個可憐的女人？為什麼人們要說她很壞？男人背叛就不壞嗎？或者，女人因為愛得太深、傷得太重，才會瘋狂到喪失天良？當她為愛去殺人時，那種痛苦怨恨有多深？

這種自我對話最常發生在搭地鐵時。我的住處通常離舞團都很遠，每天搭四、五

十分鐘的地鐵是家常便飯，也成了自我修練的最好機會。

我發現戴上耳機是與外界隔絕最好的方法，有時甚至不必放音樂。如果當天排練過程不順，心裡不舒服，身體又疼痛，我會問自己：我為什麼要選擇這些？我為什麼要站在這裡？我為什麼要接受不合理的對待？別人對我不客氣時，為什麼我回不了嘴？為什麼我不掉頭就走？

我就這樣不斷拋出問題，也不斷回答自己，到後來甚至假想有一個人在與我對話。沒有人教我，翻書也找不到答案，那個思惟是自己的，我要消化、要說服的對象都是自己。

之後發現，這種與自己的對話能力很重要，因為許多事情我想要答案，有時問了十個人，就有十個不同的答案，此時的我就需要安靜沉澱一下，聽聽自己的聲音。剛好我在紐約獨處的時間很多，除了跳舞不須操心其他事情，讓我能完全專注在自己身上，每天修練自己的思惟。

即使沒能到宗教勝地朝聖，在這個繁華的大千世界裡，我也能悟出自己聽得懂的道理。

把逆境轉變為優勢

當初藝術總監沒給我答案，讓我自己摸索，這種「反動力」成了我最大的「動力」，所以我一點都不怪她，甚至心存感謝，這應該是她幫助我最好的方式吧！她讓我沒有後路，反而給了我一條出路。

倘若當時藝術總監立刻給了解答，我不可能發展出屬於自己的思路。當然，這需要有正面思考的態度，才能把一個惡劣的處境扭轉為優勢，也就是佛家所說的「逆增上緣」吧。

懂得把逆境轉成優勢的人，才比較有活路可以繼續往前走。當對方說「我覺得妳很聰明，一定可以自己找到答案」時，我曾經沮喪難過，但很快就化解，可能因為一路走來碰過太多這種情況了，我若一次次都禁不起打擊，可能哪裡都去不了。

反過來講，如果我很幸運，擁有豐富的資源，時時有人在旁幫助我、照顧我，絕對不可能有這些成長。正因為花了很多時間和自己工作，磨練出敏銳的自覺能力，不論在舞台上或平常生活裡，滿容易看到自己的。譬如，練舞時我可以很快就察覺哪裡

出了問題，馬上調整，當別人還沒糾正時，自己已經在進行修正，如此自然省下許多改錯的時間。

前輩舞者雪中送炭

我在寂寞中獨自摸索學習，但並不是絕對孤單，當時曾有一雙溫暖的手向我伸來，令我感動，那是資深舞者藍珍珠（Pearl Lang）。

藍女士一九四〇、五〇年代是葛蘭姆舞團的舞者，曾經與瑪莎共事，也是瑪莎傳承角色的第一人，德高望重；我進入舞團時，她已經高齡七十多了，仍在葛蘭姆學校教課。當我正在為如何詮釋「赫洛蒂雅德」傷腦筋時，藍女士打聽到了我的電話號碼，主動約我私下在葛蘭姆學校會面，很慷慨地與我分享她早年演出這角色的經驗，指點我的動作，尤其是一些錄影帶上看不清楚的地方。

經由藍女士的點撥，我才了解，「赫洛蒂雅德」裡女主角在藝術與生活之間的掙扎，不只是葛蘭姆的掙扎，也是很多藝術工作者共同的寫照；當每個舞者選擇呈現葛

蘭姆時，我選擇呈現自己。

後來藍女士去看葛蘭姆舞團的公演，總要先問清楚哪場有我的演出，她才會去看；甚至對別人說：「這個舞團如果沒有芳宜，就不必看了。我就是來看她的。」

在我「自己教自己、自己跟自己學」的日子裡，藍女士這位前輩舞者的雪中送炭，好似一股暖流，紐約的冬天似乎也顯得不那麼寒冷了。

舞裡舞外（一）

09 迷宮行／心靈洞穴

就表演藝術而言，質與量，要並行的確不容易。

質，需要時間需要下功夫；量，需要時間需要累積。

培養一個舞者，到好舞者，到優質表演者，甚至到藝術家，

是無法「速食」，也很難「速時」的。

要學葛蘭姆技巧，到台灣去！

我剛加入舞團時，團員不太能認同我身上的葛蘭姆技巧，因爲我不是葛蘭姆學校

科班訓練出來的，只在那兒上過三堂課。其實，當時團員能做的技巧我都做得到，並沒有不一樣，只是學習的地方不一樣。我暗自想：「我同樣花時間、花精神苦練過，只不過是在不同國家、不同教室裡流汗而已，怎麼就說我身上的技巧不是葛蘭姆技巧呢？」但身為新人，我無從辯駁起，只能盡力做到自己最好的。不久之後，就有老師給了我肯定：「要學葛蘭姆技巧，到台灣去！」

瑪莎・葛蘭姆以腹部的收縮（Contraction）與延展（Release）為原動力，發展出了一套獨特的肢體語彙，從二十世紀初以來，風行全世界，影響力驚人，許多學舞的人用了她的語言可能還未察覺。葛蘭姆技巧也是最早被引進台灣的現代舞派別，早年的台灣，「葛蘭姆」幾乎成了「現代舞」的同義辭。

我的母校國立藝術學院，自林懷民老師一九八三年創立舞蹈系以來，也一直以葛蘭姆技巧為教學主軸；我在羅斯老師的教導下入了門，扎下厚實的技巧基礎。

不過，對於現代舞宗師一生編創了一百八十多支舞作，很多取材自希臘羅馬神話、印第安傳說和美國民俗故事，而無論題材來源為何，她的作品總是帶領觀眾向內了解與體悟。這位現代舞的舞蹈作品，我是在一九九五年進入舞團之後，才有了切身的

看自己，往最深處觀照人性共有的欲望、壓抑、憧憬與掙扎。

經常有人問我，身為一個東方來的舞者，如何跨越文化隔閡，詮釋這些深刻奧祕的舞作？坦白說，無招勝有招，我用的是最簡單、最直接的方式。

我對於葛蘭姆作品的歷史背景和故事內容有基本的了解，卻不容易被那些資料或書本綁住。說真的，無論是第幾次世界大戰，或希臘神話裡的哪個女神，對我而言都很遙遠，我很難感受那種戰爭的激昂和亢奮，也搞不太清楚神話故事裡複雜糾葛的人神關係。不過，歷史與傳說和現代的時事還是有許多相似的震撼與感動，我用自己所理解的震撼與感動來感受作品，用自己的心和身體與這些經典作品互動，因為葛蘭姆作品刻劃的都是人性共通點，很容易感同身受。

拿到一個角色之後，我先學動作，然後開始配音樂，慢慢地，我的身體愈來愈能夠消化吸收，舞蹈和音樂也會自然地帶出我的情緒。我最喜歡自己第一次被看排的呈現，所有情感單純從內在出發，跟著直覺走。接下來，藝術總監或排練指導會給我糾正或細修。我也會觀察前輩舞者的排練或看影帶，感受作品帶給我的震撼，當我自己呈現時，也會產生共鳴。

感受恐懼的「迷宮行」

這一切，我真的不知道該如何解釋。我只會用自己的方式理解消化作品。站上台，我才知道自己是誰。

我跳過的葛蘭姆作品，很多都與我的現實生活產生聯結，舞裡舞外、台上台下相互呼應。

「迷宮行」由希臘神話改編而來，帶角的怪獸米諾陶魯斯（Minotaur）是「恐懼」的象徵，少女亞莉阿德妮（Ariadne）則在心靈的黑暗迷宮裡奮力要掙脫、克服恐懼。這是我在葛蘭姆舞團第一次擔綱演出的作品，劇照見報率也最高。

這支舞一開場，我扮演的亞莉阿德妮站在上舞台的中央，正準備要走一條未知的路，那種感覺恰好就是大幕即將拉起前舞者心裡的那種恐懼。恐懼有很多種，可能是怕魔鬼、怕黑暗，也可能是怕舞台，或是怕自己；大幕拉起前，舞台對我像是一個密閉空間，我開始準備，心跳開始加速，不知道黑暗中會發生什麼事情，我順勢將這種

情緒帶入作品當中。我希望觀眾感受到我的身體，感受到我的恐懼，那是一種想像，是一種真實，一個人的密室裡真的只有一個人嗎？當你也開始幻想時，那就對了。

我也會憶起小時候暗夜騎腳踏車去上舞蹈課的經驗，心裡害怕得不得了，怕什麼？不知道，會發生什麼事？不知道，最恐怖的鬼故事通常是自己嚇自己，但我還是強裝勇敢踩得飛快而去。那種感覺與亞莉阿德妮是一樣的，我就這樣把現實裡的恐懼移放到舞台上。

「既瘋狂又清醒」的演出

另一支取材自希臘神話的「心靈洞穴」，也讓我往內探究自己的心理深處。女主角米蒂亞為愛人傑生（Jason）奉獻了一切，當她發現傑生移情別戀之後，完全陷入了熊熊的忌妒之火，幾近瘋狂，最後不但毒死了情敵，甚至謀殺了她和傑生的兩個孩子做為報復。

這支舞敘述的是那種具有毀滅性的愛，要如何揣摩米蒂亞的愛恨情仇？就看自己

不怕我和世界不一樣

094

是否願意挖掘面對人性（包括自己）最陰暗的一面，恰如米蒂亞從胸口掏出了那條紅色的毒蛇。其實，你我心中都有那條蛇，就看你要不要把它掏出來，用什麼方式掏出來。這種由愛而生的忌妒和邪惡，所有男人女人身上都找得到，我是女人，我自己在愛情上也忌妒過。

一個人可以有多壞？你不妨關起門暗自想像一下，甚至可能會把自己都嚇一跳，我怎麼會有這種念頭？那種潛質每個人都有，就看要不要打開這只「潘朵拉的盒子」。我們平日被教育、被規範，知道有所為有所不為；但想像一下，今天若成了被拋棄的糟糠之妻，處在米蒂亞這樣不堪的境地，傷透了心，還有什麼好在乎的？是的，就是因為這三個字「不在乎」，當一個人心中充滿怨恨「不在乎」時，潘朵拉的盒子也就開了！

一位與我共事多年的舞界人士，第一次看我演出米蒂亞，嚇到。他說：「每次看到芳宜演掏蛇這段，我都會怕。」我的好友、曾任雲門二團行銷的張佩華也說，她被我的米蒂亞嚇到了，「好激烈，簡直是『台灣霹靂火』！」

然而，我想傳達的不只是米蒂亞的憤怒、妒意、陰險和齜牙咧嘴，還想傳達米蒂

亞的可憐與悲哀。是什麼讓她如此瘋狂不顧一切？是什麼讓她失去人性與理性？委屈太深？愛得太辛苦？我反覆思索揣想，這樣刻劃角色應該更具有豐富性和完整性吧！

我會從自己的經驗出發，但若只是屬於我個人的，會想要隱藏，怕別人知道我可以這麼壞；而如果今天要表現的是人性的共通點，我必須學習打破這層防護罩，讓情緒從內裡流出來，引起觀眾的感應。

跳這支舞最大的考驗是，當觀眾看我在舞台上發瘋、幾近完全失控時，我卻要非常清醒地看著觀眾看我的表情。我知道你在看我，但你不知道我在想什麼。一個舞者若只是賣命地發瘋，最終帶給觀眾的不過是一頭霧水。要做到「既瘋狂又清醒」的演出，的確需要經驗的累積與學習。

用自己的方式詮釋經典舞作

媒體曾經給我「瑪莎·葛蘭姆傳人」的稱號，實在是過獎。坦白說，我雖然學習了葛蘭姆的技巧，也演出了許多她過去擔任的角色，對我而言，大師像是跨時代的偉

人；她的才氣和成就，我除了望塵莫及外，根本無從仿效起。但，什麼叫「傳人」？是和她做得一模一樣嗎？還是讓她的作品注入新的生命，可以繼續燃燒？

我藉由自己生命的體驗與對作品的感動，用自己的方式去詮釋葛蘭姆的作品，也許這是為什麼舞評人認為我的舞很有現代感，讓經典作品變得很當代，不再只是博物館內的古物；雖然他們可能想不到，很多作品背後的史料、知識、傳統，其實我並不是那麼清楚。如果我和瑪莎·葛蘭姆大師有一點點相似，也許是那份對舞蹈的熱情與執著，以及勇敢在舞台上展現的骨氣、傲氣和霸氣吧！

舞裡舞外（二）

赫洛蒂雅德／編年史

我真的很想很想把演出做好，
因為這是我唯一的武器。
很嚇人吧，用到武器兩個字，
真的，我需要一場盡興的演出，
我要享受到極點。
極點，想像不到的極點！

在所有我演出過的葛蘭姆舞作當中，「赫洛蒂雅德」對自己而言是難度最高，也

是最讓我分不清「現實」與「非現實」的一支作品。

這支舞的一開始，女主角赫洛蒂雅德走進房間，開始了與自我的對話，舞台上的道具只有鏡子（白骨）、椅子（自我）和一塊黑布（死亡）；作品中另一個角色是一位女侍，同時象徵女主角的另一個自我，兩人之間往來爭執辯論。整齣舞作其實是一個獨白，自己審視自己，沒有劇情，有的只是赫洛蒂雅德內在的反覆詰問、掙扎和煎熬。

在藝術與生活之間的取捨

我剛拿到這個角色時，心想，天哪，怎麼給我這個作品！沒錯，這是葛蘭姆重要經典之一，但舞作本身透過錄影帶呈現真是既沉悶又難懂！每次一看錄影帶就睡著，從來沒有一次從頭到尾看完過。我該如何處理這個單調艱澀的角色，而且還要能吸引觀眾？

我開始蒐集資料，並且自我思索琢磨，這個作品到底在說什麼？它的舞台設計和

道具有什麼用意？後來我領悟到，原來這是瑪莎・葛蘭姆這位女性的自我對話與抉擇。

在「藝術」與「生活」之間，葛蘭姆大師和所有人一樣，必須面對自己的矛盾與衝突——如果她決意追求舞蹈志業，就會失去愛情、家庭、生育等等一般女性所嚮往的幸福快樂；相反地，如果她選擇了尋常生活，就必須放棄她狂愛的舞蹈藝術。在兩者之間徘徊何擺盪的她，必須有所取捨。

一旦看懂、想透了這齣作品，許芳宜立刻幻化成了赫洛蒂雅德或葛蘭姆；或該說，赫洛蒂雅德或葛蘭姆立刻幻化成了許芳宜，因為，現實生活裡我與她們有著同樣的困境。我的舞台在紐約，而其他我所愛的一切都在台灣——我的情感，我的父母、親人、朋友，我的故鄉、稻米、空氣。只嘆地球是圓的，我沒有辦法把它壓扁，讓紐約和台灣疊在一起；而放棄世界的任何一端，我都會不滿足不快樂。這是我一直打不開的結。

於是，我用自己的故事來述說赫洛蒂雅德的故事，用自己最深刻的感受來敘述她最深刻的抉擇；因為抽象，所以沒有對錯，沒有合理不合理，我想觀眾看了有所感

觸，它應該也就合理了。

選擇藝術，也讓生命繼續

很多人說，跳「心靈洞穴」裡妒火焚身的米蒂亞會讓舞者發瘋，但對我而言，「赫洛蒂雅德」台上與台下的自己是如此貼近，才真的令人發瘋。舞台下的我可以和舞台上的米蒂亞劃清界限，卻和赫洛蒂雅德夾纏不清。那陣子每天在排練場糾葛女主角的難題，工作結束後回到住處，打開房門，剎那間好像又走回舞台上打開相同的一扇門，又回到那場景，藉現實人生將舞再跳一遍，自己與自己再拉扯一遍。台上和台下，舞裡和舞外，我再也不需要分清楚了。

這個過程也讓我了解，即便如葛蘭姆這般偉大的藝術家，也會面臨人性的基本問題，我不是唯一，所以也不必太過自哀自憐。如同舞蹈中的女主角，這一切是我自己選擇的。

赫洛蒂雅德最後選擇了藝術，完全保有了自我，結局則是走向自盡。當時我也選

擇了舞蹈，選擇了自我，但我改變了結局，我選擇讓生命繼續。

與「有個性」的衣裙共舞

「編年史」（Chronicle）則是與「赫洛蒂雅德」迥然不同的舞作，痛快激昂，給我淋漓盡致的揮灑空間。它以一九三六年至一九三九年的西班牙內戰為背景，呈現戰亂所造成的災難和摧殘，藉以傳達編舞者反戰的信念，我擔任的獨舞搭配群舞，視覺震撼效果很強。

我跳這支舞最大的挑戰是，如何與我的表演服裝「合作愉快」？這件衣裙有著將近兩公尺的長裙襬，表層是黑色的網狀質料，翻過來是血紅色的，非常沉重，我穿上後腰部必須束得很緊，否則裙子會滑動。

排練幾天後，我發現這裙子很有個性，一定要好好對待她；她不單單只是一條裙子，更是一個有生命有情緒的工作夥伴。我在舞蹈時，要拿捏好力度以掌握她的擺動；當她還在舞動時，如果我失誤打斷了她的節奏，她會賭氣讓我問題不斷，我必須

學習感受她的節奏，在乎她的律動，對她如同舞伴的尊重，相互配合，一起上台才有好默契。

我花了很多時間與這位美麗又強悍的夥伴磨合，要練到即使眼睛不看，也能感受裙襬所在，才不會將她亂踩。每每辛苦的排練或演出後，我總會親吻她一下表示感謝。

我是來自台灣的舞者

「編年史」這支作品共分三段，第一段獨舞「幽靈」有七、八分鐘長，我每天對著鏡子練習，先找到正確的使力方式，再慢慢調整自己的慣性，透過練習養成自然習慣。

我訓練自己必須將作品完整呈現三次，從頭到尾不准出錯，只要錯了音樂節奏或踩到裙子，就得從頭來過。練習愈多愈懂得力道如何拿捏，裙襬如何飛揚，如何呈現出最好的畫面。

每回排練總要重來個十幾、二十次，才能成就完整的「三次」。因為裙子很重，排練後只覺得雙手「廢了」。

何苦如此自虐，要求一連三次不能有失誤呢？因為我需要錯誤的經驗，錯誤強迫我思考，藉由錯誤學習解決之道，面對台上唯一的一次，從容，就是這麼學來的。

整支舞的氣氛在第三段攀升到最高點。最後一幕，我站在高台上，引導著下面的群舞，有種君臨天下、唯我獨尊的氣勢，所有觀眾都看著我、聽我指揮。當下那幾秒鐘，我腦海裡有千思萬緒，可以想像這是我這輩子最光榮的時刻，而且這份榮耀不單單屬於我。

台下那幾千名觀眾，可能連台灣在哪裡都搞不清楚，我很想對他們說：「你們現在所注視的，這個統帥三軍的總指揮，一揮手就能帶動整個劇院氣氛，讓你視線無從選擇的舞者，來自台灣！她就站在你們的眼前！」那一刻的榮耀，屬於我所愛的台灣。

這些年來在葛蘭姆舞團，出入許多角色，每個都掏盡了我的力氣和情感。很多人問我，最愛的是哪個角色？其實，無論新舊作品，當下在做的就是我的最愛。真正的

許芳宜又是哪一個？每個都不是，每個也都是。

舞裡舞外，台上台下，都是眞誠的我。

我知道你在看我

永遠為觀眾著想

一個優秀的舞者不只是「擁有」超高技巧，上了舞台還必須具有「給與和分享」的能力及魅力，台上是，台下也是，那是藝術人心目中的一流。

舞者生涯中如果有所謂的成就，自我累積與成長的學習，應該是最大的收穫。

表演即將開始，一切準備就緒，我獨自站在舞台上，心臟蹦跳得快吐出來了。大幕漸漸拉開漸漸拉開，我先是看到觀眾的腳底，然後再往上看、往上看，這個時候，

我當然知道，大家也都在看著我呀！

有次上廣播節目，主持人問我，一個好的表演者是否有「被偷窺狂」？我先是嚇了一跳，但隨之想想，的確如此，「我知道你在看我」這件事情，眞的會刺激我的腎上腺分泌，影響我的情感投射和舞台表現。

學習駕馭體內的那頭野獸

打從小學時代第一次參加舞蹈表演開始，我就發現自己「台下一條蟲，台上一條龍」，不論在台下多麼緊張害羞，只要上了台，立刻顧盼揮灑自如，眾人的注視好像都是應該的。直到今天，我已經歷無數大大小小演出，依然如此——事前緊張，但一到了台上，聚光燈一打，馬上亢奮起來。我這不是「人來瘋」，是「台上瘋」，體內的那頭野獸完全衝了出來，很難抓住。

那是種什麼感覺？就是很過癮！可以過一個現實生活裡過不到的人生，眞的是很痛快！我擔任的大多是角色扮演，不單單是舞者，也是演員，活到別人的世界與心靈

裡去了，好豐富啊，藉由舞蹈我也學到了了很多人生經驗。

我在台上常幻想自己是個所向披靡的大將軍，一手駕馭全場幾千人的目光，他們都跟著我奔騰飛躍，這是現實生活中不可能發生的，在台上卻做得到，那種感覺已經不是「過癮」兩個字可以形容的了，幾乎找不到字來形容。演出之後，還會有觀眾來告訴我，他在我的舞蹈裡看到了什麼畫面和意象，那就更有趣了，有些連我自己也根本都沒想到呢。

我們平日排舞經常會有人來參觀，有時我的雙眼有多一分的餘光可以觀察到觀眾的表情，有些人似乎完全傻了，被震住了。

某次我與一位男舞者跳一支漂亮的雙人舞，有位男性觀眾看來就像沉醉在情人的繾綣對話裡，我暗暗竊笑：「中了！」這幾乎是舞者的「另類自戀」，讓觀眾的眼睛離不開舞者身體的迷戀。

隨著歷練愈多體驗愈多，我也愈懂得，一個好的表演者不能只以自我為中心，必須學習駕馭體內的那頭野獸，不能讓牠失控脫軌；必須學著對劇場有概念，感受觀眾的存在。

從小父親就時常告誡我，要嚴以律己，寬以待人；要設身處地替別人著想；這道理在劇場裡同樣適用。一個表演者不能只顧著自己痛快，必須將心比心，照顧到台下的觀眾，這也就是藝術工作者的高下之別。好的舞者可能很多，好的表演者（great performer）卻非常少。

表演者的功課，從化一個屬於自己的妝開始

學習劇場概念，為觀眾設身處地著想，就從化妝開始。

從小我就喜愛看歌仔戲和平劇，演員的服裝、造型、身段和表情真是有魅力。我記得跟阿公去宜蘭公園看野台戲，戲班搭著竹竿棚子，沒有什麼後台，我只要從舞台底下鑽過去，就可以來到後頭演員化妝的地方，看到他們上場前如何化妝和打扮穿衣。

這些童年印象讓我知道，上了台一張臉怎麼化妝最好。大學時期羅斯老師就誇過我，還要我幫同學化妝。或許是我的妝很乾淨吧，也可能是因為我的臉龐比較大，額

頭很高，五官並不是那麼立體，但愈是平面的一張紙反而愈好畫，愈有發揮空間。有趣的是，我進入葛蘭姆舞團後，老闆曾說：「大家都要學芳宜的妝！」同事說：「她是『中國京劇妝』（Chinese opera makeup）。」之後我回台灣進入雲門舞集，又有人說我是「葛蘭姆妝」。其實，兩者皆非，我不過就是化了一個屬於自己的妝吧。

每回表演，我一進入劇場就會先到觀眾席坐下，放眼估量一下舞台的大小、深淺和造型，看看舞台與觀眾的距離有多遠，再來決定我的妝要化多重多濃、要戴多長的假睫毛。有些色調在舞台上是沒有用的，比如粉紅色、藍色或綠色，透過舞台燈光後，很難凸顯；最漂亮的是黑色、膚色和咖啡色，最能夠造就出五官的立體。

舞台妝不能跟著時尚流行走，流行元素往往只是當季刻意製造絢麗的色彩，但舞台與觀眾的距離太遠，那些絢麗是看不到的。假如想在臉上做特殊造型，也要好好考慮，除非像國劇妝那樣一大片漸層朱紅抹在臉上，那是一門藝術，但若只是多加一條線或灑上一點亮粉，在台上其實很難呈現，有時反而還顯髒。

在大舞台和小舞台演出，需要不同的造型和服裝設計。小型劇場要求精緻，因為觀眾可以比較清楚地看到你的細部設計；大舞台與觀眾的距離比較遠，舞者要顯現大

氣，就連化妝都要大氣。有的時候舞台會「吃」人，有的時候人會「吃」舞台，劇場的概念，觀眾的感受，都是表演者的功課之一。

身體不會說謊

上了台不能只是揮手動腳，就算是從舞台的這一頭走到那一頭，舞者也要分辨清楚，用多少精力才會被觀眾接收到？有些舞台我們跳起來很辛苦，像跑馬拉松一般，用了十分精力，卻怎麼樣也感覺空虛。我們最怕在像體育場一樣的戶外舞台演出，場地遼闊，投射出去的精力容易散掉，舞者很容易就會累；相對地，室內劇場就比較具有凝聚性。

我在練舞時發現，不能只看鏡子裡的身體，必須錄影下來看身體的整體表情，因為我們通常在鏡子裡看到的，只是局部重點，無法照顧到全面的整體性。感覺和實際是有距離的，看到鏡子裡手舞足蹈，常以為自己已經做到自己想像的形象，實際上那真的很可能只是「想像」，和預期形象還有一段距離。我在國外比較辛苦的是沒有老

師，沒有一雙很好的眼睛幫我看著，指正我的問題，所以會擔心，萬一我想像的不是自己真正做到的，怎麼辦？這是一門很大的學問，一個好的表演者，必須要有能力看到自己，而且是真正的自己。

瑪莎・葛蘭姆說：「身體不會說謊。」意即可以透過一個人的表演傳遞他的人格與性格。舞如其人，如果台下的你就是小家子氣性格，台上自然難有大將風範。就因為身體不會說謊，因此我更在意自己日常生活待人處世所累積的一切，就怕上台洩了底，因為真誠的演出必須透過真誠的個性傳遞，之後才有機會產生「感動」。

行家一出手，便知有沒有。只要刻苦耐勞、穩扎穩打，功夫終會累積在自己身上。有的舞者一上台就是站得穩，有大將之風，手一揮，大批人馬就受他調度；有的舞者儘管使出全身所有的力氣，也只叫得動小貓兩三隻。這就是所謂的「撐不撐得了台」，我也一直以此自我惕勵。

有次公演，大幕拉起時，我獨自站在上舞台中央；演出結束後，一位觀眾和我分享感受：「當大幕升起時，妳的人會發光耶！」我心想，這也太誇張了吧，有點怪力亂神了。

但是，我知道你在看我，我也盡心竭力做最好的呈現，這樣一種眼神與心靈的交會，真的是身爲舞者最大的快樂。

12 快樂三分鐘，難過三分鐘

我與媒體

多年下來，我慢慢習慣了在媒體曝光，接受外界品評長短；

同時，我也學會了「快樂三分鐘，難過三分鐘」的哲學——

無論毀譽，無論悲喜，

都不能長久耽溺，都要快快回復平常心。

掌聲響起

葛蘭姆舞團二〇〇〇年因作品版權糾紛暫停運作，二〇〇三年二月捲土重來，自

然是全球舞壇關注的大事。我在復團公演中擔綱演出「迷宮行」和「編年史」，《紐約時報》舞蹈版做了大篇幅報導，我的獨舞相片占據了整版的四分之一；文中稱我是「當今葛蘭姆技巧和傳統的最佳化身」，還形容我掃除了葛蘭姆風格陳舊的蜘蛛網，為它注入新生命。

二○○四年，美國公共電視台（PBS）製作「新移民」專輯（Destination America），報導我為了追求舞蹈天地而遠赴美利堅合眾國的心路歷程，並且來台灣拍攝我的生長背景；與我在同一集出現的還有早年移民美國的義大利指揮家托斯卡尼尼（Arturo Toscanini），以及當代的蘇俄藝術家卡巴可夫夫婦（Ilya and Emilia Kabakov）。

二○○五年元月，美國舞蹈界最具影響力的《舞蹈雜誌》選出了當年最受矚目的二十五位舞蹈工作者（25 to Watch），我身穿一襲藍紫色的舞衣登上了封面；同時獲選的還有紐約市立芭蕾舞團的泰瑞莎・瑞克蘭（Teresa Reichlen）、美國芭蕾舞團的克利斯提・柏恩（Kristi Boone）等傑出現代舞者、芭蕾舞者和編舞家。

經過許多年默默的埋首耕耘，猛抬頭，我發現愈來愈多的鎂光燈對我閃起。紐約

媒體給我很高的評價，認為我賦予作品新的詮釋方式，很有自己的特色，甚至超越了瑪莎當年。

葛蘭姆舞團創立八十週年演出後，有媒體指出：「如何想辦法把許芳宜留在舞團裡，是現任藝術總監最大的課題。」如果有人說我已經成爲葛蘭姆舞團的「明星」，我必須說，媒體的加持是很重要的原因。

一般評家注意的主要是作品本身，所以評論裡出現的大多是編舞者的名字，真正的明星是編舞者。舞蹈明星多數出現在芭蕾舞團，只有少數現代舞團受注目的是舞者，葛蘭姆舞團就是其中一個，因爲瑪莎·葛蘭姆已經不在人世了，評論仍然推崇葛蘭姆大師的才華，但表演者如何呈現經典作品成了主要的評鑑焦點。尤其葛蘭姆的舞作裡，領銜舞者的角色鮮明，愛恨情仇非常強烈，如果詮釋得好，會讓觀眾覺得很過癮，很容易就成爲目光焦點。

多年下來，我慢慢習慣了在媒體曝光，接受外界品評長短；但在此同時，我也學會了「快樂三分鐘，難過三分鐘」的哲學——無論毀譽，無論悲喜，都不能長久耽溺，都要快快回復平常心。

這一切要回溯到一九九五年我首度遇到評論的經驗。

來自《明報》與雜誌編輯的衝擊

那一年我剛進葛蘭姆舞團，還是個實習舞者，第一次隨團來亞洲巡迴表演。舞台上，實習團員和群舞者只是舞團的一員，永遠的大群舞，舞評人也永遠不會單一提及的對象。想不到的是，在香港演出後，我居然上了《明報》。作者寫道，一看我的名字就像是個中國人，再看到我的五短身材也像是中國人，「她應該是中國人吧！」

當時我真的被嚇到了，不可能有人認識我吧？我在台上看起來真的很醜嗎？他從一個最負面的角度來猜想我是中國人，實在讓人很不舒服。我心裡起了個大疙瘩，很不想讓人家看到這篇文章，但藏得起來嗎？報紙每天可是幾百萬份在發行的。

那次巡迴表演，香港演出之後，我在日本演出時腳傷骨折，拄著拐杖回台灣養傷三個月。之後再回到紐約時，我收到了一封信，是香港一位雜誌編輯寄來的，是個西方人，他竟然說，他去看了我們在香港的那場演出，從頭到尾目光無法從我身上移

開，一直跟著我轉。他翻看節目單，尋找我的名字，猜想應該是Fang-Yi Sheu。但他不敢相信我只是個實習團員，因為我在舞台上散發出一種特殊的光芒，相信很快地我將不只是一個實習團員，一定會是somebody（大人物）。

前後兩件事情給了我很大的震撼與學習。我先是害怕別人看到《明報》的報導，覺得自己很丟臉；後來收到那位雜誌編輯的信，衝擊更大，哇！這兩個人說的是同一場演出耶，我要聽誰的？我願意接受誰的評價？我要相信別人的批評或讚揚？該為哪個開心、哪個難過？誰說的才對？好像都對也都不對，都只是某一個人的意見——主觀、卻是他們自認為客觀的意見。

真正的尺掌握在自己手上

接下來這些年，一次又一次演出，一次又一次接受媒體評鑑。舞評人很多是資深觀眾，甚至看過早年瑪莎‧葛蘭姆的演出，他們提供的觀點或資料經常很有歷史感，頗值得我參考；而且，平心而論，媒體的確給過我很多肯定，讓更多人認識我的舞

踏，對於我在舞蹈界的發展幫助很大。

然而另一方面我也學會，不要因為別人給我很好的評論就飛上天；也不要因為拿到很糟的評論就要下地獄。今天選擇走這條路，我認為自己的價值不應該只操縱在別人的一枝筆上，不能讓幾個字就決定了我的成敗及未來，難道我的存在只為別人？主客觀評論我都接受，但是做為一個基本的「人」，這些僅供參考。我可以開心，也可以難過，但維持三分鐘就好了，這些絕不是我生命的全部。

假設說，今天有篇評論指出，許芳宜這輩子沒用了，我就真的沒用了嗎？這時候我該如何看待自己？相反地，有時報紙說我表現得很好，我自己卻很不滿意，因為自知沒有達到該有的水準，發生了不該發生的錯誤，不可原諒。那把真正的尺握在自己手上；自己這關過不去，就是過不去。

不沉溺於光環

一九九五年秋天，我在紐約 City Center 第一次參與葛蘭姆舞團「紐約季」的演

出，那時我剛從實習舞者升為新舞者，老闆就給了我獨舞的角色，在「天使的嬉戲」裡演出紅衣女子。當時《紐約時報》的評論大意是，「新團員許芳宜加入舞團，技巧非常乾淨俐落。」很簡單的幾句話，我還問同事：「這是什麼意思啊？是好的評論嗎？」同事說：「是啊，是好的，而且他還說妳剛進來，他是喜歡妳的。」像這樣，儘管舞評中只提到了兩、三個字，已屬難能可貴，只要自己希望，這個光環可以戴很久，但當時我只說：「喔，好，謝謝。」繼續我的排練。

二〇〇三年二月十六日《紐約時報》第一次大篇幅報導我，還記得那天我和朋友出去吃早餐，邊吃邊翻報紙，「喂，看，大張的欸！」然後去多買了幾份報紙，回台灣時要帶給爸爸看。當時我也非常開心，但很快就回復正常了。

後來我很少看舞評，當時幾乎每篇報導都給我許多讚許及肯定，卻對其他團員評價不高，我不想在腦子裡裝太多好話，就怕自己太過沉溺，鬆懈了繼續努力的心。那些文章看多了，眞的會誤以為自己是神，成天戴著那頂皇冠就好了。當然，別人讚美我時，我還是很開心，問題是，這頂皇冠要在我頭上戴多久？世界這麼大，光是紐約就有這麼多這麼多舞者，我絕對不能無限膨脹自己。

倘若有一天，我碰到當年那位揶揄我的《明報》記者，一定會大步走到他面前自我介紹：「我就是你說的那個五短身材的中國人！我仍在舞台上！」至於那位鼓勵我的雜誌編輯，我也會向他致上最誠摯的謝意。

受傷的滋味

疼痛中的學習

要向痠痛的身體學習了！

Work hard 還要 Work smart.

身為一名舞者，追求身體極限的同時，也要隨時承擔受傷的風險。有時我甚至覺得，痛，才感到自己的存在；傷，也是一種學習。

一九九五年，我頭一次隨葛蘭姆舞團到亞洲巡迴六週，第五週在日本的第一場表演，開場才五秒鐘，我的左腳扭了一下，腳板骨就裂了，後來只好裹著石膏就近回台灣養傷。

二〇〇一年，我在雲門舞集排練「行草」時，扭傷了頸椎，休養了半年，兩個星期脖子不能動，只能坐著睡，日常生活都靠朋友照顧。

而最讓我刻「骨」銘心的，應該是二〇〇四年年底那次受傷，一種悲欣交加的經驗；一種向自己負責的鍛鍊。

登上美國《舞蹈雜誌》封面

二〇〇四年十二月，我剛從台灣飛回紐約，準備爲華府甘迺迪中心的演出排練。

第一天進舞團，舞團經理就對我說：「妳知不知道妳上了二〇〇五年元月號《舞蹈雜誌》的封面？」我回說：「你是不是在騙我？何必這樣！」「眞的，妳的上了封面！」「我？怎麼可能？我怎麼都不知道？」「是眞的，我還把照片給了雜誌的工作人員呢！」

但是，從 midtown 到 uptown，所有想得到的地方都找遍了，卻看不到半本元月號的眼見爲憑，那天傍晚排練結束之後，我連忙跑到各大書局和賣雜誌的小店去找，

《舞蹈雜誌》。我心裡嘀咕：「根本就沒有，一定是騙我。」

第二天我對舞團經理說：「你為什麼騙我，根本就沒有！」他交給我一個牛皮紙袋：「我帶來了，這本給妳！」我一看，嚇了一跳，封面當真就是我獨舞的照片，身穿藍紫繡黑花的舞衣，是「赫洛蒂雅德」的劇照。書店裡找不著雜誌，可能因為第一批已經賣完了。

是真的！我興奮地喊了聲…「Yes!」

《舞蹈雜誌》是美國舞蹈圈的頂尖刊物，每年年初都會選出當年最受矚目的二十五位舞蹈工作者，這次我不但入選了，還成為封面人物。據我所知，往年登上封面的都是美國芭蕾舞團或英國皇家芭蕾舞團的首席舞者；或某個知名的舞團，如艾文‧艾利，此刻我看到自己的身影出現在封面，幾乎傻了，但當然也非常開心。

我問舞團經理：「為什麼是我上了封面？」他說：「因為妳是二十五人裡的第一名。還有一張妳的相片在內頁。」

我打電話回台灣，向好友報告好消息，他喊：「真的啊？」聽起來比我還興奮。

我叫他先不要告訴我爸爸，明天我會再去多買幾本雜誌寄回家。

從喜悅的雲端陡然摔落谷底：腳骨斷了

隔天我就去買了三本《舞蹈雜誌》，打算傍晚排練結束後跑一趟郵局。那天我們正在排一齣新作品，我和不同的男舞者練雙人舞，輪到我與其中一位對手時，我往他左側身上一跳，但他以為我要往右側跳，沒能把我接住，我「啪」地摔下來，馬上聽到自己骨頭裂開的聲音，左腳腳板受傷了！

我知道這下完了，坐在地板上，請人拿冰塊來敷，冰完之後，左腳腫了起來，腫得好大，我連站都站不起來了。

當時我真是呆住了！怎麼會這樣？難道真的是樂極生悲？是不是世上所有的事情都不能太完美，一邊有好消息，另一邊就會出狀況？那三本雜誌還放在我的背包裡耶，排完這支舞我就可以到郵局把雜誌寄出去，就可以告訴爸爸媽媽和親戚朋友，我上雜誌封面了！

結果我還沒有走出教室，就在這裡跌倒。

我背著背包，裡頭裝著三本雜誌，在舞團助理陪伴下，直接去了醫院。最擔心的

來了，照完X光片，片子出來後我一看，眼淚馬上掉下來，我看過這種畫面，一看就知道完了，蹠骨斷了，與九年前在日本傷到的是同一隻腳，只是部位不同。醫生幫我打上了石膏後，我就回住處了。

那三本雜誌後來一直沒有寄出去。事實上，我再也不想提這件事情，連看都不想看了。剎那間我就覺得：「所以呢？」我拿到了第一名，然後我腳骨斷了不能跳，還打上石膏。我要讓家人知道哪件事呢？我怎麼還高興得起來呢？

拿第一名已經是過去式，受傷卻是進行式，還有未來式呢。馬上就要去華府演出了，但我還要花多少時間養傷？醫生總會說要六個星期，但通常六個星期是不夠的。

我原來都已經盤算好還有多少時間要做多少事的，現在卻變成這樣！但又不能急，愈急傷口愈容易再裂。

我對舞團表示，我要回台灣，腳不方便，一個人在紐約過日子太辛苦了，連洗個衣服、洗個澡、煮個麵都很艱難，每天拄著拐杖，情緒一片低迷。

舞團可能擔心我一走就不回來了，堅持要我留下來養傷，每天輪流找人來照顧我。原本依舞團規定，舞者因傷停工是不支薪的，只由保險給付，但這次我養傷期

間，舞團依然給我薪水。

華府的表演即將到臨了，《華盛頓郵報》的舞評向讀者推薦，「如果去年你錯過許芳宜在紐約的演出，她到甘迺迪中心時你一定不能錯過。」這樣的讚譽讓我備感壓力，我告訴自己，一定不能讓觀眾失望；但腳傷還沒痊癒，我該怎麼辦？

陷入天人交戰中

我咬牙忍著疼痛，隨舞團去了華府，內心卻不斷掙扎，我該演出嗎？演得完嗎？傷勢會不會更糟？我這樣做聰明嗎？兩星期後還有連續兩週的「紐約季」，接著又要到台灣演出，我現在應該勉強上陣嗎？

從旅館到排練教室，只有短短十分鐘的路程，我卻走不過去，只好改搭計程車。

這天排練的是「心靈洞穴」，我緩緩進入米蒂亞的世界，忌妒與復仇之火熊熊燃起。

第一段激烈的獨舞，我對自己不滿意，但繼續撐著，間奏時不斷調整呼吸，告訴自己「腳不痛，不痛……」第二段音樂響起，我正準備站起來，啊，好痛，好痛，真的站

不起來了！我再也忍不住，放聲大哭出來，淚水嘩嘩而下，我不願意承認自己做不

到，但又不能不承認……。

第二天早班火車，我獨自回紐約，沿途不斷問自己……這樣的選擇對嗎？我是害怕

上台而找藉口，還是為了保護自己而做了理智的決定？人們會諒解嗎？

為自己的決定負責

離開華府前一晚，我帶著生平以來最沉重的決定對藝術總監說：「很抱歉，我的

腳還無法上台。」總監說：「我們上台時也有很多痛啊！如果這是妳的決定，那就回

去吧！」這段談話中，我的眼淚沒停過。

總監是不是覺得我太軟弱？是不是覺得我在找藉口？我要在乎別人的想法嗎？我

控制得了嗎？身體是我的不是嗎？拚命是唯一的方法嗎？拚命就代表敬業嗎？我是不

是也該有一顆成熟聰明的腦袋來判斷呢？

紐約到了，火車進站了，我的答案也清楚浮現了……這是我的決定，我願意為自己

的決定負責！

於是，我回到復健中心，耐心復健，也繼續準備排練。傷口慢慢復原了，兩星期後我完成了紐約季所有的節目；再兩星期後回到台灣，也順利完成雲門二團「春鬥2005」十六場的演出。

回顧這次受傷的歷程，我從登上雜誌封面的喜悅陡然摔落谷底，體驗到世事無常，實在不必太過執著沾滯。接著又面臨負傷無法上台，如何向舞團、觀眾、舞評人交代的痛苦抉擇；但只要對得起自己，我就問心無愧。

藉著受傷重新認識自己的身體

受傷是舞者生涯的「必要之惡」，沒有人願意發生，但往往就是發生了。每次我都好希望好希望時間能倒退到骨頭折斷前的兩秒鐘，讓一切不要發生，但怎麼可能？只能學習面對它、接受它。

值得慶幸的是，每回伴著疼痛，我都學到了許多。身上有傷，讓我有機會坐下來

看別人跳舞，也用新的眼睛、新的感覺認識自己的身體。

當身體某部分壞掉斷掉，許多能力自然歸零。很多以往可以做的事情，受傷後都沒辦法再做，除了要重新訓練肌力，還要向自己的身體學習，什麼樣的力度和角度是此刻的身體可以完成的？今天不能用這個方法，會有另一個方法可以完成相同的動作，有時甚至會比以前更好。

二○○四年年底那次受傷，我在紐約做復健，重新學習要怎麼站，重心才會平均放在腳板；要怎麼走，力道才會從腳跟到腳掌再到腳趾；所有舞蹈基本動作必須重新檢視。我才意識到，過去真的有很多不好的習慣，做了很多不正確的姿勢，正好藉著這個機會調整修正。

我也體會到，當我說要保護自己的身體，意謂著要了解身體的狀況和反應，包括要睡飽，以免精神不濟出狀況；要吃飽，不能餓到發昏跌倒受傷。很多動作不可能不做，對我來說，沒有所謂的危險動作，只有需要小心專注的動作；只要我和舞伴都小心專注，就會降低受傷機率。

受傷，如果有機會復原的話，應該不算可怕；不過，確實有不少舞者為了一次無

法痊癒的受傷，舞蹈生命嘎然而止，我心底難免也藏著這種憂慮，擔心「這是最後一場演出」。但也因為如此，每一次演出，總帶著「最後一場」的心情，盡最大的力氣去完成，向自己負責，也就無憾無悔了。

做給他看！

與父親的角力

是誰說過程最美麗？

通常一件事「完成」後，才有機會回頭笑看「過程」。

過程的確讓人有機會學習，

但過程有歡樂也會有掙扎……。

反抗父親，走自己的路

我的父親具有標準的「長子性格」，對家庭很有責任感，作風強勢，做事有計畫

有效率，數十年下來，在他的打拚和安排之下，我的兩個叔叔、三個姑姑都與我家在宜蘭市的一條巷子裡比鄰而居，親族之間相互照應，枝繁葉茂。

我的姊姊和妹妹，也都遵循父親的心意，結婚生子，當了音樂老師和幼稚園老師；爸爸認為，有一個家庭歸宿，有一份穩定的工作，才是一個女性最圓滿幸福的人生。

唯獨我這個「不聽話」的二女兒，為了追求舞蹈之夢，從學生時代就開始與父親不斷角力，完全脫離了父親為我描繪的藍圖，要走自己的路。

大學一年級，我擺脫了年少的渾沌懵懂，第一次清楚地立下志願：有朝一日我要出國看看外面的世界；我要親身體驗當一名職業舞者的滋味。然而爸爸反對我的想法，他認為學藝術的人很難出頭，擔心我將來「連吃飯都有問題」。

大二時我從羅斯老師那兒得知，其實我可以選擇出國念書，但爸爸不同意，他要我先把台灣的大學文憑拿到再說，這才是一個女孩子最基本的生活保障。

三年之約

　　大學畢業了，我依然打算出國，志在進入職業舞團，爸爸還是搖頭，尤其我們家族沒有任何親戚在國外，他不放心我孤身遠飄到異地。但我執意要去，自己申請到了文建會的舞蹈人才出國進修獎學金與葛蘭姆學校的全額獎學金，爸爸說，「那麼妳就去念書，不要進舞團。」我還是沒有答應。爸爸只好退而求其次，和我約法三章，「無論妳做什麼事情，跳舞或念書，三年後一定要回來。」我答應了。

　　從小到大，爸爸對孩子永遠說話算話，幾乎抓不到他的漏失；我也早就學到，一定要在爸爸心目中建立起信用，否則他不會再相信我，所以這個「三年後回家」的承諾，不是隨口一個交代而已，說到一定要做到，絕對不可以「違法」。一九九七年七月，出國三年又幾天之後，我回到了台灣，大致守住了對爸爸的承諾，雖然超過了幾天，但爸爸說：「不滿意，還可以接受啦！」

　　我對爸爸說，選擇跳舞這條路，將來我在金錢上可能沒辦法給父母豐厚的回饋，但如果我能夠自食其力，就表示在這條路上走得不錯了。爸媽讓我跳舞，我心存感

激，我做這抉擇無關乎其他，只因為我愛、我過癮、我享受，我願意為自己的選擇負責。

為了跳舞，決心與爸爸搏鬥到底

家裡四個孩子，我是「一身反骨」的那一個，為了跳舞，與父親一路搏鬥；由於不想傷害對方，很多話不會明說，但父女倆都心知肚明對方的意念。而事實上，我卻也是四個孩子當中個性脾氣最像爸爸的一個，一旦決定做一件事情，就會全力以赴做到好為止。我一直都很怕爸爸，就是因為與他相同的那份固執，在跳舞這件事上，我決心與他比到底，看誰贏。

我心裡明白，要贏過爸爸最好的方式就是——做給他看！不要爭吵，那只會傷了父女感情；路遙知馬力，時間可以證明一切，爸爸終究會了解我是怎麼樣的人。我不是只有三分鐘熱度，而是可以用十年、二十年的時間堅持不輟去做同樣一件事。

學生時代，我可以每天一大早起來，自己先去學校找教室練舞。晚上同學們吆喝

著要去哪裡玩時，我卻回家睡覺，養足精神，明天繼續練舞。到紐約之後，我可以自己搬家、自己找工作。可以住在樓梯都歪了的小公寓裡，無論下雪刮風，日復一日搭地鐵去舞團練舞；別人練一遍，我練十遍、百遍。我可以吞下所有現實環境的不平等和嘲諷。可以忍受離鄉背井、快樂悲傷都沒有人分享的孤寂。這一切，都是為了跳舞。

我的個性是，在可以控制的範圍之內，如果我還做得下去，別人怎麼樣都無法改變我。當然，如果已經超出我的能力範圍，那就另當別論了。跳舞這件事，今天我還有能力繼續，別人就很難逼我改變心意，要我去做其他的，因為我就是不喜歡嘛！今天我選擇職業舞者這條路，也許不會飛黃騰達，但還是走得下去，而且過得滿開心滿過癮的，我歡喜做、甘心受。

比較遺憾的是，父母家人很難體會我在舞台上的快樂。當年媽媽去看我的大學畢業舞展，只覺得心驚肉跳：「台上都是汗水，大家都在跑，妳跑慢一點，不要跌倒！」弟弟也說：「我不是不支持妳，但不要強迫我去看演出好不好？都看不懂！」「妳為什麼要跳那麼高？太危險了！」

交出好成績，改變爸爸的想法

一九九七年之後，我數度進出雲門舞集和葛蘭姆舞團，在台灣和紐約之間穿梭。

二○○三年二月葛蘭姆復團公演，我第一次獲得《紐約時報》大版面報導，雖然我自己一直在練習不隨媒體起舞的心態，但我知道，這件事情對於爸爸意義非凡。

那次回國，我一下飛機，就帶著報紙直奔高爾夫球場找爸爸，我知道，這件事情對於爸爸意義非凡。

了好成績後興奮喊著：「爸爸爸爸，你看你看！」爸爸看不懂英文，但身旁的球友告訴他，《紐約時報》是美國非常有影響力的報紙，華人能夠得到這樣的矚目，非常不簡單，爸爸自然感到異常光榮。

時間的確證明了一些事情，漸漸地，父親心想：「這孩子好像真的在做什麼事喔！她不會很有錢，但還可以養活自己，有一技之長，其實也還不錯。」他也曾對朋友說：「我實在很感恩，我們住在鄉下，又沒讀什麼書，做夢也想不到，今天我們的孩子能在美國跳舞，還能有小小名氣。」當愈來愈多親戚朋友對爸媽說，「我在電視上報紙上看到你家女兒唷！」或者走在路上，有人過來找我簽名時，爸媽的心裡自然

感到很開心。

有一次爸爸語重心長地對我說，「這麼多年來我一直想要改變妳，現在我知道，與其改變妳，不如改變我自己」。

這個時候，距離我決心走跳舞這條路，已經有十幾年的光陰了。我聽了心很酸，也很感動，我跟爸爸搏鬥了這麼久，爸爸也跟我搏鬥了這麼久，如今他終於願意退讓了，父母對孩子的愛與包容，實在很偉大。雖然我明白，他們對於女兒從事這樣一種沒有儲蓄、沒有養老金的行業，又一直沒有嫁人，始終充滿了不安全感。

所以我說，天底下的父母都是輸家啊！但當然，前提是孩子一定要有「做給他看」的決心和行動，用事實來讓父母親了解、放心、接受進而讓步。

努力不一定成功，成功一定要努力

經常有有年輕朋友對我哀嘆：「爸媽不讓我跳舞……」我就會反問：你自己到底想不想跳？怎樣才可以讓父母知道你有多麼愛跳舞、沒辦法不跳舞？你願意為跳舞做到

什麼程度？如果爸媽說學業成績要到什麼水準你才能跳舞，你願不願意做到？如果你是真的愛，就會為了所愛盡全力付出。

所有事情都取決於你的決心和態度，決心和態度影響了命運。每次與舞蹈系的同學座談，我都會問：「有誰不是自願來學跳舞的？有誰是被逼來的？」通常很少人會舉手。那麼，既然今天是你自己選擇走這條路的，請不要跟我說有多少事情擋著你、礙著你。你不是沒有選擇的餘地，沒有人逼你，你必須向自己負責。

也有少數同學是被父母逼來念舞蹈系的，我對他們的建議是：「先把這幾年念完，畢業之後你還可以再選擇。」要知道，你的生命當中是有「選擇」這回事的，不要把自己逼入死胡同，非得走這條路不可。

台灣的舞蹈市場規模很小，沒有太多就業機會給職業舞者和創意人，因此我非常非常鼓勵學舞的年輕人發展第二專長，把觸角伸到其他領域，不要畫地自限。如果你有其他專長，可以輔助跳舞這件事，讓你沒有生計壓力，沒有後顧之憂，那有多麼棒！假設你是牙醫，還可以擁抱跳舞，那是多麼幸福！

何況，其他領域的道理與舞蹈專業也是相通的。所有優秀的專業人才，走的路百

分之九十都一樣——努力不一定成功，成功一定要努力。

有些熱門科系（如醫學系、法律系）的學生也會抱怨，是被父母逼來念醫念法律的，我也會反問：「那麼你自己要的是什麼呢？」不能只推說是別人把我逼來的。如果你可以清楚地告訴家長，為什麼你不喜歡這個科系，你真正想要的是什麼，而且以決心和行動做給他們看，我相信百分之九十的父母一定會認輸。但我猜，大多數年輕人連想都沒有想過這問題，只會說「我不知道自己要的是什麼」，那就是你自己的責任了。

曾經有人問我，如果我自己的孩子想學舞，我的態度如何？我說：「我會打斷他的腿！」這一半是玩笑話，一半也是認真的。這條路我一步一步親身走過，雖然有很大的快樂與成就感，卻也有太多汗水與淚水，當然會捨不得我的孩子受苦，就像我的父母心疼我一樣。

如果舞蹈只是孩子人生的一部分，那很好；如果他也想走職業舞者的路，那種過癮是業餘舞者的許多倍，辛苦也是許多倍。我的孩子倘若也是這麼享受跳舞，那麼和我當初一樣，也要「做給我看！」不能只用嘴巴來說服我。

孩子假如有很強的意志力和行動力，給人一種感動，父母自然就會往他那兒傾斜。別忘了，因為愛，爸媽永遠是輸家。

另一個半圓

感情的磨練

跳舞和愛情，我這一生最執著的就是這兩件事，

也只對這兩件事有潔癖，

但，想要同時擁有兩者，

為何這麼累、這麼磨人呢？

占據人生半圓的男孩出現

大一那年夏天，系上舉行新生面試時，我擔任示範，有個左營高中來的考生，面

容黝黑俊秀，散髮率性地掉落額前，羅斯老師吩咐我：「去跟他說，把頭髮弄乾淨一點，把臉露出來！」

那是我對布拉瑞揚說的第一句話。當時怎麼也想不到，在接下來的歲月裡，這個男孩幾乎占據了我人生的一半！

舞蹈和愛情，是我人生裡的兩個半圓，無論少了哪一半，生命都不是完整的圓。

過去十幾年來，我一直努力要同時擁有兩者，但兩件事時而相容，時而互斥，帶給我無盡的拉扯掙扎；無論跳舞或談戀愛，都成了一種心志的磨練。

一開始我是決心不交男朋友的。大一立下心願要出國做一名職業舞者，我不希望被兒女私情絆住，甚至還和同學開會討論過要不要與布拉交往，結論是「不要」。問題是這種事情不是人能控制的，大二我就打破「戒律」了。

布拉的人與舞蹈加在一起，散放出搶眼的光芒，他能編又能舞，在舞蹈圈是顆早慧的星星，很早就被看到、被期待了；大學還沒畢業，羅曼菲老師就幫他辦了獨舞首展，那時他已是報紙藝文版的明星。

想辦法通過父親這一關

我決心走舞蹈之路，父親那兒一直是個關卡；同樣地，我與布拉的交往，也要想辦法通過父親大人這一關。當初去華岡藝校念書，爸爸寫字條和我約法數章，第一章就是「不准交男朋友」；上大學之後，爸爸不再禁止我，但表明我最好不要交哪種男友，我和布拉立刻就面臨了考驗。

爸爸第一個擔心的就是現實問題：「男朋友不可以是你們學校的！不要走藝術這條路的！一個餓就夠了，還兩個一起餓怎麼辦？」爸爸和媽媽當年也是苦過來的，他們不願意女兒走上「貧賤夫妻百事哀」的命運。

此外，早年爸爸對於原住民存有一些心結，偏偏布拉又是來自台東的排灣族青年。其實，爸爸並不是對原住民抱有偏見，而是經驗過真實的痛，親眼目睹自己的姊姊被原住民丈夫酒後毆打，最後離婚，心底的陰影揮之不去，自然會為女兒擔憂。

事實上，這與文化背景差異有關，早一代平地人和原住民之間常見這種隔閡，我很難說服父親。我不能說爸爸的隱憂不可能發生，因為他見過真實的事例；但我交往

的男友是原住民，卻也是不可能改變的事實。我不能對爸爸說，布拉很早就離開山地部落了，和城市小孩沒兩樣；那好像意謂著沒離開部落的原住民就會怎樣。總之，我怎麼說都不對。

布拉的父母對我非常好，我在他們身上看到我父母的翻版：爸爸都非常有責任感；說一是一，說二是二；個性都很強硬，也都很重視家庭教育。媽媽則都是傳統女性，任勞任怨，完完全全以丈夫為主，為家庭付出。兩邊的父母都是自重自愛的長者，對人友善，沒有心機。

無奈的是，兩邊父母對於對方族群的態度也很相似。布拉的父母認為山地人很單純很善良，平地人過去經常欺負山地人，我心裡不禁想：「其實我父親跟你的想法一樣⋯⋯」

夾在兩者之間，看到雙方是那麼相同，又那麼不同，我有苦說不出，立場尷尬。

其實，這兩種觀點都可算是「一竿子打翻一船人」。在這段關係當中，我瞬間成為「平地人」的代表，布拉也瞬間成為「原住民」的代表，都是不可承受之重。早期平地人與原住民之間的確有很多不愉快的經驗，但我們為什麼要背負上一代的問題？這

不公平嘛！我看布拉，就是當成一個「人」來看，我只看到這個人身上的才華讓我驚豔，其餘都不重要。

因著這種切身之痛，我對於台灣島內的族群問題，以及後來出國後碰到的種族問題，都抱持著這種態度。我只在乎一個人的本質，其餘都不重要。我自己不也曾是別人眼中的外勞嗎？

我非常非常努力維持和經營與布拉的這段關係，心裡的苦不足為外人道。爸爸不曾明說「不可以」，但絕對不說「可以」，當作沒這回事似的。我很羨慕姊姊，可以坦然大方帶男朋友回家吃飯，就像一家人，我卻不敢。學生時期曾經帶布拉回家過幾次，後來就罷了，也很少對家人提起我和布拉之間的種種。

我不太敢讓布拉知道我家人的態度，他是個自尊心極強的人，當時對於身分認同的問題也非常敏感，我怕他受傷。我不能對他講：「時間可以證明你是個好人，跟你是不是原住民無關。」他大可以反問：「憑什麼要用這樣的方式來鑑定我？」

家人和男友之間，我站在哪個位置都不對，誰也都幫不了我。我只能獨自奮鬥，且戰且走，時間就這樣一年年流走了。

愛情，在國際換日線的兩邊

　　大學一畢業，我依照計畫飛往紐約，布拉則留在台灣念大五，然後入伍服兵役。

　　接下來的許多年，儘管我倆一直努力往彼此靠近，想在同一個城市裡跳舞，曾經在紐約、台北和維也納之間幾度流轉，無奈命運給了我們不同的機緣，兩人總是聚少離多。

　　我把跳舞以外的力氣，全都用來維繫這份感情。我不相信所謂的「遠距愛情」，兩人之間的時空距離讓我很沒有安全感，所以我寫信、打電話、MSN、skype，用盡所有方式希望可以多聽到一些布拉的聲音，多得到一些他的訊息。每天練完舞就迫不及待回到住處，上網，看他有沒有在線上，那就是我的心靈補給線。

　　我也飛得很勤。錢存存存，存到一個數目就買機票，演出一結束就飛回台灣，直到下一次演出之前才趕回紐約，護照上出入境的戳印早就蓋得密密麻麻。有一次在美國西岸一所大學演出，最後一場結束，我妝都來不及卸，就拖著行李趕到飛機場去了，「歸心似箭」就是這個意思呀！

國外生活單純規律，我比較能掌控自己的時間，布拉在台灣的雜事就很多，所以通常都是我打電話或寫信；日子久了，總是主動的一方不免感到很累、很孤單。尤其我們各在國際換日線的兩邊，一是白天，一是夜晚，有些什麼心情，常常要十二個小時之後才能向對方傾吐，等到那時，「心情」都只剩下一件「事情」了。

不只時間是顛倒的，情緒也常常是顛倒的。有時一個人剛從排練場回家，身心疲憊沮喪，另一個人卻正在朋友聚會裡興高采烈著；這時彼此要溝通交談就很辛苦，都很難體會對方當下的心境，就會覺得距離好遙遠。

紐約那幾年，跳舞固然給了我很大的快樂和成就感，但我完全沒有「生活」可言，我常想：為什麼每個人都有生活，我卻只有教室和公寓？有時在住處悶得受不了，一定要出去給太陽曬一下才行。但走在大街上，顧盼著這個理當是五光十色的大都會，自己卻是個絕緣體，再多的五光十色也與我不相干。有時陡然冒出一股莫名的恐慌和孤單，不知道在擔心什麼，即使走在人群裡都甩不去。

有陣子我一直做噩夢，夢見有人在後頭追我，我拚命要把門鎖上，但那人還是把門撞開了。半夜嚇醒時，好希望身旁有人有呼吸聲，給我一份安全感。但我更擔心的是，

即使有一天身旁真的有呼吸聲，卻感受不到那人的存在，更是恐怖，兩人根本就是同床異夢了。可見我的深心裡，一直害怕長久分離會造成兩顆心的疏離。

認識我多年的資深藝文記者徐開塵曾說：「老天對於芳宜並不是全然厚愛，舞蹈和愛情是她的兩個最愛，卻不能抓在一起。」她說得一點也不錯，跳舞和愛情，我這一生最執著的就是這兩件事，也只對這兩件事有潔癖，但，想要同時擁有兩者，為何這麼累、這麼磨人呢？

舞蹈與愛情相撞

16

聚少離多

我們都這麼在意對方的舞台，付出的代價就是長期的聚少離多。

有朋友形容我們「分隔兩地，成就彼此」，的確是令人心酸的事實。

赫洛蒂雅德的煎熬

選擇愛情？選擇舞蹈？現實生活中的我飽嘗「赫洛蒂雅德」的矛盾與煎熬，面對

鏡子反覆逼問自己的內心。不只一次我想捨下外面的世界，回到台灣與摯愛的人一起過生活，但是，布拉不願意我放棄好不容易掙得的舞台，總是鼓勵我堅持下去。同樣地，我也一直希望布拉能被擺在最好的位置，才華能得到最大的發揮。

我們都這麼在意對方的舞台，付出的代價就是長期的聚少離多。有朋友形容我們「分隔兩地，成就彼此」，的確是令人心酸的事實。

一九九七年年底，我遵守對爸爸的承諾，出國三年後回到台灣，不久即加入雲門舞集。一九九八年，我參加雲門「水月」的演出，嘗試一種東方式的身體語彙；當時布拉已經退伍，拿了亞洲文化協會的獎學金赴紐約參訪充電，期間也返台為雲門二團創團編舞。

原本我們計畫稍後一起返回紐約，怎料到，有一天布拉在雲門排練場看我練舞，為「水月」的風格砰然心動，他也想做那樣的作品，就此決定留在台灣，加入雲門。

我不願意又與他分開，也打算改變計畫，留在台灣。

那時我已答應葛蘭姆舞團新季的演出，立刻飛回紐約向舞團辭別，但藝術總監強力挽留，甚至說，我走了他們就無法演出了。

共組舞團

二〇〇〇年五月我再度返台，參加雲門舞集「年輕」的演出，不料葛蘭姆舞團因作品版權糾紛突然宣布暫停運作，命運再次改變了我的規畫，這次變成我想回紐約卻落空，只好繼續留在台灣。二〇〇一年年底，我與布拉離開了雲門，翌年共組「布拉芳宜舞團」，推出布拉編創的舞作「單人房」。

我和布拉在「單人房」裡演出雙人舞，舞台上只有一張巨大的木桌，我們倆永遠是一個人在桌上，一個人在桌下，從不相會。在我眼裡，那張桌子也可以是床、是牆、是分隔台灣和紐約的換日線。那種「人生不相見，動如參與商」的情境，就是我

我陷入了天人交戰，打電話回台灣給林懷民老師，哭著問「我該怎麼辦？」林老師要我一個人搭火車出去走走，讓自己安靜下來思考答案。我又打電話給布拉，他要我留在紐約好好跳舞，莫要為了他放棄這個大舞台。那個時候，好像所有力量都把我推向紐約，就這樣，我和布拉又分隔太平洋兩岸了。這是最痛、最無奈的一次經驗。

與布拉許多時候的寫照，當我們彼此思念時，對方永遠是在一個相反的時空。

我也曾經試圖追著布拉跑。二○○三年，布拉考上了維也納的一個舞團，我於是婉拒了葛蘭姆的邀約，拖著行李也來到了維也納面試，心想：「天啊，這不是我二十三歲到紐約考團做的事嗎？」舞團經理看到我「葛蘭姆舞團首席舞者」的資歷，非常訝異，考完試當天就送上了合約，我和布拉終於在同一個舞團了。遺憾的是，舞團行事風格與我們的期待差距甚遠，兩個月後兩人就離開了。

回到紐約，為了方便工作，舞團為我辦了綠卡，中間有段過渡期無法工作，為了付房租與押金，我們幾乎用盡銀行裡的積蓄，窮得戶頭裡只剩三十七美元。我不敢讓爸爸知道，只好打電話向姊姊求救。布拉看我那麼緊張，再憨的工作都只好吞下去，在下城一個舞團找到了差事，一個小時十塊美元。但他的大材小用讓我心疼極了，簡直像聲樂家去幼稚園唱童謠給小朋友聽那樣委屈。

不久，曼菲老師向布拉伸出了雙手，邀他回台灣擔任雲門二團的駐團編舞家。我留戀兩人相守的日子，但更不願意他放過可以發揮長才的機遇，於是我說：「你回台灣去吧，至少可以做你想做的夢，把你腦子裡的東西變成真實的作品。」我們又變成

分隔東西的參星和商星了。

打造一個平台

　　直到二〇〇七年，參星與商星終於交會了，我離開葛蘭姆舞團回到台灣，布拉也揮別了雲門二團，這年五月「拉芳‧LAFA」舞團成立，我們多年來的夢想逐漸成真。我們希望打造一個平台，布拉可以創作，我可以跳舞，更可以邀請年輕舞者一起讓更多人看見。

　　經過了這麼多這麼多年，我的舞蹈和愛情終於重逢了，人生的兩個半圓慢慢合成一個圓。

　　早年羅斯老師曾說，我和布拉是最好的競爭夥伴；後來兩人各自發展，一個編舞，一個跳舞。打從一開始我就心裡有數，我身邊這個人將來成績一定比我好，如果我有十分，他一定會有一百分；他先天擁有的和後天可以努力的，絕對比我強十倍。

「想婚期」已過

二〇〇五年，我三十四歲了，與布拉的愛情馬拉松跑了十五年了，有一天爸爸把我叫回家，說有事情要跟我談，一副很嚴肅的樣子，嚇了我一跳。沒想到爸爸對我說的是：「妳和布拉如果想要結婚就去吧，我不希望你們因為擔心爸爸反對而不結婚，將來會有遺憾。」爸爸甚至說：「如果你們不想結婚，只想住在一起，甚至不結婚只想生小孩，也沒關係。」

其實，這十幾年以來，爸爸都知道我和布拉一直在交往，近年來甚至住在一起，但他從不跟我提這些，而我脾氣也硬，「你不理就算了」，彼此心照不宣。如今，爸爸把一切都想透了，希望我能打開這個結。

在他的觀念裡，一個女人必須經過婚姻和生育孩子，人生才算完整，他深怕我在這方面有所缺憾，也怕我以後怨怪他。

爸爸這些年來大概也看了媒體報導，知道我和布拉一路是怎麼走來的；大概也了

解，這兩個人其實很單純，或許會過得比較辛苦，但也是注定了，是他們的命。爸爸對我說：「如果沒有辦法改變別人，只好學習改變自己。」聽說他在和我談之前，還慎重其事地召開了家族會議，向叔叔姑姑們表明了他的最新態度。

爸爸為了愛女兒，願意如此全面退讓，我十分感動，我對爸說：「如果我想結婚，一定會讓你知道。」我相信，當時只要我說好，一定馬上就有一個婚禮。爸爸以為是他耽誤了我們的婚事，其實絕非如此。

我三十二歲左右時也曾經想婚，當時可能只是出於缺乏安全感，但那時布拉的事業尚在起步階段，還沒準備好，後來我的「想婚期」已經過了，只想努力讓兩人的生活安定些、創作安定些。

很多人好奇我和布拉之間有沒有競爭關係，會不會「同行相忌」？套句布拉的話：「我們很難有競爭關係，因為我們都太希望對方好了。」但我倆就像一般情侶，也像一般工作夥伴，該有的爭吵一點都不比別人少，該有的相知相惜也不比別人少。

我們彼此都很肯定對方，也都在磨合對方的銳角；是彼此最大的助力，也是最大的壓力。

我們沒有童話般的幻想，也不敢保證兩人會天長地久、百年好合——百年好合也許創造不出好作品呢！

雲門經驗
新的身體語彙／林懷民老師

一趟旅程一個作品，從陌生肢體到強迫身體記憶，從專制要求到無形的監牢，從極度沮喪到破繭而出……雖然還沒變成蝴蝶，但我堅持到最後一秒。

一九九七年年底，爸爸要求我「三年內回國」的期限到了，我依約回到台灣，那時我的資歷是葛蘭姆舞團的獨舞者。

隔年我進入台灣舞蹈界的領導品牌「雲門舞集」，參加林懷民老師力作「水月」的演出。接下來幾年，我在雲門和葛蘭姆兩個舞團之間奔波，曾參加雲門「年輕」、

「家族合唱」、「竹夢」等作品；後來也曾參與雲門二團的公演。

讓身體練習說不同的語彙

人在海外時，台灣一直是我心靈的靠山，傷心時刻，知道我有家可回；榮耀時刻，知道我有根。然而，在國外的舞蹈圈待久了，一旦真正回到了這塊土地，加入了這塊土地茁長出來的現代舞，我反而歷經了一種逆向的「文化震撼」，需要調整自我來適應另一種舞蹈生態，學習另一種身體語彙。

我剛回來時，正逢雲門創團二十五週年紀念，因緣際會學習了很多早期的作品。也在此時，林老師正在醞釀新創作，摸索新的身體語言，雲門舞者接受很多關於「太極導引」的訓練，對我這個從大學時代就以葛蘭姆技巧為主的舞者來說，是非常陌生的身心經驗。

我對於「太極導引」的體會是：身體內有一股湧泉，能導引你到任何一處；它可以非常寧靜，也可以極具爆發力，而必須有最深層的寧靜，才會產生瞬間爆發的能

量。這種全新的訓練方式，除了修身修行，在舞蹈理論上也給與我深刻的體驗。

當時我們要學打坐，上導引課，與我過去「不斷在動」的西方舞蹈訓練截然不同。剛開始我很表面功夫地告訴自己，「我願意接受太極導引」，也假裝和大家一樣安靜打坐；但一天、兩天、三天過去了，我開始發慌了，跳舞，怎麼可以都不動呢？

我擔心自己的身體會廢了。

我想，林老師當時正在尋找一種屬於東方身體的舞蹈，如果我們不像西方人那樣長手長腳，跳起「天鵝湖」或「胡桃鉗」沒有那麼漂亮，就要找一種適合東方人的肢體語言，甚至進一步發展成為一套技巧，那樣的成果就很驚人。但要如何結合太極導引和舞蹈，而不僅僅是由舞蹈人來呈現太極導引，這個摸索嘗試的過程是艱難的，舞者也要做很多功課在自己身上。

大約三個月之後，雲門到德國巡迴，演出舊作之餘，林老師開始為新作打草稿，新東西慢慢生出來了。直到那時，我腦袋的任督二脈才慢慢打通，心裡才不再打架，

「OK，我相信它，相信我自己！」

後來「水月」誕生了，我非常喜歡的一支舞，讓我的身體有機會說不同的語彙。

不怕我和世界不一樣

160

以往跳舞時，身體的線條無論是直線或橫線都要非常精準，太極導引讓我知道甚至連肌肉、骨頭都是可以轉彎的，充滿了流暢感。我可以感受到，身體因為湧泉的帶動而動，好像是自己要去，又好像不是自己要去。我發現真的有所謂「內力」這回事，能量不再只是外在形體的表現，而是可以從內在提煉的。

漸漸地我更體悟到，其實東西方舞蹈的基本原理完全一樣，都是藉由呼吸的調節來帶動身體，兩者對於身體扎根土地的觀念也不謀而合。一個舞者只要能融會貫通，所謂東西方舞蹈的概念和技巧，一點都不相抵觸。

是嚴師，也是慈父

林懷民老師一手創辦了國立藝術學院舞蹈系，我在學生時代就曾經參加他的舞作，多年後來到雲門，再次成為他的學生。他的嚴格教導讓我敬畏，但我們之間心底的關懷和愛卻都是那麼深厚，超越了言語的表達。有時我甚至會在心裡給林老師寫信、講話，可能因為知道他對我有所期待，也可能覺得他才聽得懂我。

在國外舞團工作，成員之間彼此公事公辦，晚上七點之前是舞者與藝術總監的關係，七點〇一分立刻恢復平常身。雲門舞集卻給我一種「大家庭」的感覺，每天都有便當吃，不必自己張羅餐食；同事相處就像一家人，林老師看待團員也如自己的兒女，其中包括像父母一樣地罵小孩。

林老師罵人，愈疼愛的罵得愈凶，他罵你是因為認爲你做得到。在國外舞團，可能因爲勞資分際，也可能因爲社交禮數，老闆講話有時是「綿裡針」，表面客氣其實很傷人，到了某個程度也可能會放棄某個舞者；但林老師就不同了，自己的孩子怎麼能放棄？繼續用他的方式罵下去，一定要看到他想要的成績爲止。當有感於某些新聞時事，或對某些舞者的表現有意見，累積到一個程度時，林老師就會擇機發表一大篇演講，音量和力道都非常震撼人。舞者們都知道老師是出於愛，但有時眞的會被愛得很辛苦。

不過，坦白說，林老師對我算是滿寬容的，總是教我不要把自己繃得那麼緊，放輕鬆放輕鬆。他擔心我會把精力用到一滴不剩，把神經繃斷。

直到後來我離開雲門了，每回碰到林老師，他還是殷殷垂詢：「最近在做些什

麼？身體好不好？打電話給這個醫生，去看他！沒錢我付！」總是有那種「顧囝」的感覺。

老師似乎又想告訴我該往哪裡走，又想放手讓我自己去走；他知道怎麼走會比較輕鬆，但也了解我想走不一樣的路。就如同我的父親，到了今天，無論我做什麼，基本上他都抱持尊重鼓勵的態度，「啊，這孩子個性改不了，就只能讓她去了！」

二○○六年我隨葛蘭姆舞團來台灣表演，接連兩天要跳四場，非常吃重。林老師備好食材，要朋友帶電鍋到飯店煮雞湯給我喝，幫我補元氣。林老師了解舞者最需要的就是蛋白質，最容易吸收蛋白質的方法就是吃肉，所以還帶我去一家非常知名的牛排館，請我吃一客將近兩千塊錢的牛排。這就是林老師照顧我的方式，是嚴師，也是慈父。

為台灣舞蹈播種的人

沒有林老師，就沒有藝術學院舞蹈系，就沒有羅斯老師。沒有林老師，台灣就沒

有職業舞者，他率先將舞蹈變成一份專業、一份工作，讓舞蹈工作者大大抬頭。他是真正播種的人。林老師的使命感影響了無數下一代，不單是舞者，只要是關心台灣社會的人都很難不受他感召。

近年林老師用經營企業和品牌的方式，把雲門舞集送上國際舞台。如今，雲門就等於林懷民，林懷民就等於雲門；走向國際舞台，雲門就代表了台灣，有很大的象徵意義。林老師的行動力太強了，永遠不會等下一秒鐘，雲門從一塊沒沒無聞的招牌，到現在國際間人人搶著要，這一路上經歷了多少挫折和艱難。我常想，「怎麼會有人願意做這樣辛苦的事情呢？」

我們經常說「他山之石，可以攻錯」，喜愛用國外的例子來省思甚至批評國內的現象。我學校畢業後就直接出國，進入國外舞團工作，一開始就習慣了「他山」；回到台灣進入雲門「這山」後，有機會與國外環境做比較，反而讓我有逆向思考的機會。

雖然常有人指稱台灣的舞蹈大環境不理想，但倘若我不曾親身在這裡待過，就沒辦法理解，台灣的舞蹈界能有今天這樣的環境，已經是多少人花了多少心力才耕耘出

來的。尤其雲門已經是一塊最有養分、也持續成長中的園地，如果還不好好珍惜，只會潑冷水，實在滿欠揍的。我們不能總是說美國什麼都好、舞者能享受多少福利、台灣什麼都沒有……每個環境背後都有不同的故事、不同的辛酸，必須要有設身處地的體諒。

我們固然可以說，西方的藝術家都有工會保護，為什麼台灣就沒有？為什麼舞者每天都要熬到那麼晚，又沒有加班費？但當我們看到台灣藝術團體負責人募款時是多麼辛苦、腰桿子要放得多麼柔軟才能得到一點錢時，再也說不出這些話來，因為社會背景完全不一樣。我們的確開發得比較晚，也還有很大的改善空間，但已經盡很大的努力在跑了。後人站在前人辛苦打造的基礎之上，必須要懂得惜福感恩。

二○○七年五月，我和布拉成立了「拉芳‧LAFA」舞團。七月，我和拉芳的四位夥伴赴紐約「巴瑞辛尼可夫藝術中心」（Baryshnikov Art Center）駐村創作。有一天，突然發現銀行戶頭裡多了一筆錢，一查之下，原來是林老師悄悄匯給我的。這已經不是第一次了，這些年來，林老師總是會在某個關鍵時點，給我一筆錢救急，就怕我在外周轉不過來，而我稍後也總是會想辦法歸還。我彷彿又聽到他提高了聲音訓

人：「妳這個孩子，沒錢不會講啊？」

歷來最年輕的國家文藝獎得主

　　其實，這年七月初國家文化藝術基金會宣布我獲得舞蹈類獎項時，林老師就已經來電道賀，還特地叮嚀：「拉芳如果有什麼事情需要雲門幫忙，就要說啊！」

　　十月二十六日，國家文藝獎頒獎，林老師擔任舞蹈類的頒獎人。典禮當天我落淚不止，因為見識到了其他幾位得獎人的偉大；而我這「歷來最年輕的受獎者」也感受沉重的壓力，我知道自己的年輕資淺曾經遭到外界質疑。

　　但林老師的一番話穩定了我的心，他在事先錄好的影片裡說：「我很高興許芳宜得到今年的國家文藝獎，不只為許芳宜、為舞蹈界高興，也為國家文藝獎高興。因為許芳宜三十幾歲得到了這個獎，年輕人都覺得很有希望。我覺得藝術不應該講究輩分，照年紀來排隊；到了一個程度，表現得很好，就應該獲得這樣的肯定。所以在這裡我要向國家文藝基金會喝采。」

領獎後我抓住林老師的手不讓他下台，他問：「怎麼了？」我說：「您不能走，您要幫我站台！」我知道自己站在這樣的舞台上，真的太年輕、太渺小了！我就這樣在台上撒嬌耍賴，同時已經淚流滿面。

我對全場來賓說：「我的生命中有三位教父，第一位是我的父親，他教我做人；第二位是羅斯老師，他教我成為舞者；第三位是林老師，他教我如何愛惜自己，如何繼續堅持。林老師第一次教我，真正的表演者在台上是不掉眼淚的，但今天我真是太感動，這不是表演，就讓我哭吧！」當然，我也憶起了疼我的曼菲老師，多麼希望她也在場。

能夠從林老師手中接過這個獎座，是榮譽、也是責任。我希望在不久的將來，我能讓林老師以及所有評審為自己的眼光感到驕傲。

18

曼菲老師留給我的
三個千萬

若不是因為老師，我不知道人性可以如此大愛；

若不是因為老師，我不知道自己有能力給與；

若不是因為老師，我不知道自己的人生舞台不只是舞台……

曾經對您說過：您給我的，我一定會再傳給下一代！

感謝您給我一個傳承的舞台，我一定會盡力做到最好！

羅曼菲老師的生命，短暫而璀璨；我與曼菲老師的緣分，則是短暫而深刻，對我產生了非常關鍵的影響。

對下一代無私，並且大方和大器

我大三的時候，曼菲老師擔任舞蹈系系主任，當時她剛從國外回來，作風洋派，個性爽朗，與我們年紀也差不了多少，就像個大姊姊，與一般老師想要樹立權威的態度大不相同。我和她那時互動並不密切，但因為她非常愛護布拉，甚至親自為布拉製作畢業舞展，我自然就常聽說曼菲老師如何如何好。

我與曼菲老師真正開始親近，反而是在我畢業出國之後，那時她生病了，有次去美國看病，順道來看我的演出。二〇〇五年四月，我應曼菲老師之邀回台擔任雲門二團「春鬥2005」的首席藝術家，演出曼菲老師的作品「愛情」和布拉的作品「預見」。那年秋天，台北藝術大學舞蹈學院歲末展演推出葛蘭姆的「天使的嬉戲」，曼菲老師又邀我回台擔任排練指導。而二〇〇六三月，老師就病逝了。

在這不算太長的交會當中，老師給我最大的影響是她對下一代的大方和大器，幾乎是我從沒見過的。我在台上獲得的一切掌聲和光芒，老師都以開闊的胸襟當做是自

己的驕傲；看著我跳舞，好像是她的另一個身體在幫她做她想要做的事情。這不是一件簡單的事情——畢竟，她不是我的母親。

曼菲老師一直期待我能被台灣的觀眾看到，所以會對她身邊許多有影響力的朋友說：「這個人很重要，你要幫我好好照顧。」甚至索性說：「我們一定要把她捧紅！」後來我在老師的追思會上遇見作家兼電視主持人蔡康永，他對我說：「曼菲一直要我們把妳捧紅，但我們沒有捧紅妳就很紅了，怎麼辦？」

老師似乎恨不得所有人都認識我，我們在一起時，她只要接到一通電話，就會熱呼呼地跟對方說：「我正跟許芳宜在排舞，你知道她是誰嗎？我們台灣最優秀的舞者，美國知名舞團瑪莎‧葛蘭姆的首席……」這就是我從她身上學到的——一個人願意把自己拿出來多少。曼菲老師讓我感受到的誠意，不只是百分之幾百！

台灣第一位「舞蹈明星」

許多人認為，曼菲老師是台灣第一位「舞蹈明星」。所謂「明星」，聽來似乎俗

氣，但它的內涵應該是，這位表演者擁有強烈的個人特質和魅力。沒錯，曼菲老師長得很漂亮，但更重要的是，她率真、熱情、無私的個性非常吸引人；個性比樣子更重要，更會讓人覺得舒服自在。她這位舞蹈明星，吸引了許多觀眾走進劇場，這不是每個舞者都做得到的。

老師對我一直有很高的期待，她教我，「舞蹈明星」不是一件壞事，端看如何經營，只要不惡質炒作，表演明星可以做得非常有質感，足以帶動更多的觀眾進入劇場。

在曼菲老師身邊跳舞是幸福的，她很疼舞者，給舞者很大的尊重。我們為了一件緊身衣，可以改個三、四次，只因為我覺得這裡那裡不舒服。設計師八成覺得我很難搞，但曼菲老師二話不說，就吩咐師傅改掉，因為她了解，假如穿起來不舒服，在台上跳舞也一定不舒服；不僅我不舒服，她也不舒服，她總是和我站在同樣立場。換做別人也許會說，沒關係啊，都差不多嘛！但我和曼菲老師就是過不了那個「差不多」。

爲我開發了未來的新舞台

關於我的未來，曼菲老師一直期待我能走進學校擔任教職，而且願意給我很大的彈性空間，她說：「我希望妳到學校，第一是爲了下一代，爲了舞蹈界；第二是爲了妳，希望妳能有一份穩定的工作，可以做一個沒有後顧之憂的表演者。」

我很明白，我最大的財富累積在自己身上，也渴望與年輕人分享經驗，只是我一直還沒準備好要在某個地方長久擔任某個職位。

然而，二○○五年老師邀我回母校北藝大指導「天使的嬉戲」，讓我有機會與年輕朋友實際接觸，著實爲我開發了一個新舞台。

坦白說，回去之前我暗暗擔心自己會有「私心」，怕身上累積的被「搶走」，畢竟我還是線上的舞者；而且我曾看過一些前輩，在後輩面前自我防禦能力極強，我會不會也這樣？

出乎意料的是，我從這次傳承經驗得到了前所未有的享受和快樂，甚至超過我自己站上舞台。當時這支舞如果完整分成兩組人，需要二十二名舞者，來參加面試的就

只有二十三個人，我幾乎沒有選擇餘地，必須全收。但經過兩個月的調教，當我把這群年輕人送上舞台時，所有人都說，「完全看不出來他們是學生，就像是職業舞者。」

並不是他們的技巧好，而是態度好，這是我最感到驕傲和欣慰的。

通常其他舞團購買葛蘭姆舞作的演出版權，多是選擇比較簡單的作品，但「天使的嬉戲」技巧性非常強，通常只有美國芭蕾舞團才會買，北藝大是亞洲第一個演出這支作品的學校，沒想到我們居然可以做出這樣的成績。

我發現自己拿得出經驗來，孩子們也接收得到，更在他們身上表現出來，這讓我好有成就感，也為我未來的生涯指出了一條新路。倘若不是曼菲老師給我機會，這扇窗不知什麼時候才會打開。

曼菲老師病逝了

但老師一直為肺腺癌所折磨，病情時好時壞，到了她生病末期，我只要約好要去看她，不管早上也好，晚上也好，都一定去，不敢錯過任何一次機會，每次去都幫老

師擦擦乳液和抹抹護唇膏。

對於死亡，曼菲老師好像滿能樂觀勇敢面對的，我常想，她怎麼可以如此和平地看待這事情？也或許她有些心情沒跟我們說？即使一個人能夠樂觀面對死亡，是不是也會掙扎，也會痛恨這個世界？

二〇〇六年三月，我隨葛蘭姆舞團來台灣表演。十幾年來，我的舞台在海外，我的心卻留在台灣；我常想，地球是圓的，我永遠不可能把它壓扁，讓兩件事情合在一起，除非奇蹟出現。而奇蹟居然真的出現了，回台灣演出那幾天，我的舞台和我的心終於重疊了。

但難道真的是「月盈則虧，水滿則溢」？人生到了將近完美的一刻，似乎就會有負面事情發生——曼菲老師竟然在我們演出前一日病逝了。

那天舞團正準備舉行記者會彩排，開放給媒體拍照。凌晨傳來老師離去的消息，我的心裡在打架，我想去見老師最後一面，但身體沒有走出去，只是背起包包趕到劇場，參加彩排。對於老師的走，我拒絕感覺，不想面對。

在台灣兩天的演出，我的角色吃重，體力和心理負荷非常大；尤其頭一次隨葛蘭

姆舞團在親人、朋友和國人之前呈現，內心格外忐忑不安。但得知曼菲老師病逝後，我欺騙自己，迴避事實，假裝只要我沒看見就不是真的。

我努力想法子把自己的注意力抓回來，比平常更沉默、更專注，每天只來回於飯店和劇場之間，到劇場時，只做劇場裡的事情；回到飯店，就是休息。我只想把演出做好，我要跳給老師看。

難道，這就是曼菲老師留給我的最後一份禮物，在這最緊張也最光榮的時刻？但我是多麼希望老師能來，親眼看到她鍾愛的學生演出，給我最燦爛的笑靨和最熱情的掌聲。

曼菲老師留給我的「三個千萬」

曼菲老師過世幾天後就火化了。演出結束之後，我和布拉到老師家致意。沒能送老師最後一程，是我心中永遠的痛；但或許這也是好的，我總覺得她只是在五十一歲這年去遠方旅行，還沒有回來。就像我小時候，沒有親眼看著阿公離開，總覺得他還

在，有時開飯時間到了，還會說：「叫阿公吃飯了！」就是這種逃避的心理。

老師走後一個月，我隨雲門二團演出老師最後的遺作「尋夢」，與老師的二姊蘇菲合作；還演出了布拉在老師病中創作的「將盡」。

揣想老師病中種種，當她覺得這個人生還不夠，卻要比別人提早結束時，會不會覺得不公平，為什麼是我？會不會覺得世界滿冷黑暗，可以看到每個人身上的陰暗指數有多少？然後再轉化成可以看見白色的光芒，終於可以放心、放下、放手，帶著微笑離開？我就是用這樣的心情來跳「將盡」。

而這也是我生平唯一一次，表演結束後，觀眾席傳來的掌聲不是那麼熱烈。也許有些觀眾對這支舞不是那麼滿意，但我想，是否觀眾也感染了悼念亡者的情緒，不知道該怎麼反應才好，這其實是另一種熱烈的掌聲。那天我出來謝幕時，有一種葬禮上家屬答禮的感覺，心裡很難過。

曼菲老師走了，留給了我「三個千萬」：

第一，千萬要珍惜做為一個表演藝術者的福氣。

第二，千萬要愛惜人才。

第三，千萬要傳承經驗。

我承接了這份豐厚的遺產，心裡默默許願：「曼菲老師，您給我的，我一定會再傳給下一代！」

曼菲老師留給我的

19 我行，為什麼你不行？

要「夢想」，不要「想夢」

如果真有心，你不會將自己的付出當做是犧牲是代價，而是對夢想的投資，一個只賺不賠的投資。

所有的投注，沒有一分一毫會外流，一切只會真真實實地回饋到自己身上。

我很喜歡和年輕朋友在一起，與他們聊天，分享我的成長經驗。二〇〇六年九月起，我主動走遍全台灣設有舞蹈班的高中，為同學示範教學，與他們座談，給他們打氣。我很想讓這些孩子知道，許芳宜和他們一樣，是台灣土生土長出來的；我很想讓

他們相信，這輩子眞的是有希望的。

好運是「做」出來的

與年輕朋友的交流當中，最讓我感慨的是經常聽到他們說：「妳好幸運唷！我好羨慕妳！」羨慕我擁有舞者的先天條件，羨慕我能夠出國，羨慕我能有國際知名度⋯⋯會這麼說的，很多是學舞蹈、音樂或美術的學生。

但我一直有個疑問：剛好就只有我幸運嗎？剛好就只有我有機會出國嗎？爲什麼他們總是羨慕我？每當這種時候，我最想對這些孩子說的是：「我行，爲什麼你不行？」

沒錯，我是個很有福氣的人，我的運氣也很好；但回首來時路，我很清楚自己要的是什麼，並且用盡全力想辦法達成目標。

身爲一個舞者，我的先天條件並不是十全十美，我花了很長的時間才漸漸喜歡自己的高額頭和寬肩膀；費了許多苦功才慢慢打開自己的骨盤。爸媽給我的身體就是這

樣，我必須學習去喜歡自己，並且在能力範圍之內調整自己。

大一立下心願，畢業後要出國加入職業舞團，我就默默地朝這方向做準備。我沒有什麼娛樂休閒，不花時間談說別人的八卦，對周遭不相干的事情不那麼注意，甚至也不在意別人喜不喜歡我，寧願把時間留在教室裡練舞，累積自己。

由於父母親並不贊成我出國，我必須自己把所有事情打點好，後來我如願申請到了文建會以及葛蘭姆學校的獎學金，有了基本的經濟能力到紐約發展。當時如果我拿不到獎學金，一定會去打工攢錢。錢若是問題，就找方法解決問題。

如果你確確實實想出國追求夢想，必須想清楚，有哪些障礙和困難？然後採取具體步驟去解決問題，去執行計畫。這些不是運氣好從天上掉下來的，而是「做」來的。

逐夢永遠不會太遲

我發現有些二年輕朋友花很多時間在嘴上說，但很少實際去做；似乎別人的機運都

比較好，別人的腿也比較長，這是我最不願意看到的現象。我心裡有夢，我有機會完成；你心裡也有夢，爲什麼卻沒有機會完成？答案很清楚：至少我試了，你卻連試都不試，只一味羨慕別人的運氣好。不要把夢想建築在別人身上，明明你才是自己人生舞台的主角，爲什麼拿我當主角？也不要給自己找藉口，藉口是給沒有能力完成夢想的人，或是給並不那麼想完成夢想的人。

夢想未必要很大。小時候我曾經暗暗希望自己能像某某同學，也許是功課很棒，也許是活潑灑脫口才好，這些也是我的夢想；但直到大一我才第一次立志爲自己做一件事情：當一個職業舞者。同樣地，一個上班族可以說，我希望有一天能當上課長，那也是一個夢想。所以，你要如何在可能的範圍內做到最好，有一天能實現夢想？你也可以夢想有個房子，那要怎麼樣攢夠錢才買得起房子？這當中是要有個過程的。

很多人只是「想夢」，而不是「夢想」，兩者差別在於有沒有採取實際行動。

我是個有神明觀念的人，當我非常期待完成某件事情時，也會去廟裡拜拜，但我向菩薩說完心願之後，一定會承諾：「我絕對會盡最大的力量來努力。」很多人可能只會說：「神哪，我希望如何如何……。」神明太可憐太辛苦了，每天要應付這麼多

要求；而這些只知道動口的人，是不是也太不長進了一點？

曾經有個舞蹈班的同學很憂愁地對我說：「我很想做夢，但台灣的環境不好，聽說有很多現實的障礙。」當我反問：「妳碰到了哪些現實的障礙？」她卻又回答不出來。我就告訴她：「等妳真正碰到了，再寫信給我，我會回答妳。」

我想，這樣的孩子太早在「聽說」當中失去了做夢的勇氣，自己連第一步都還沒有踏出去呢。沒錯，台灣的舞蹈環境比起許多西方國家的確比較不利，但凡事都有個過程，台灣因為起步較晚，所以更要急起直追。而且我們應該用更正面的角度看事情，比上不足，比下有餘，有些國家甚至還有很多人吃不飽呢。

有些年輕人很徬徨：「我不知道自己要什麼，怎麼辦？」我在大學之前，也只是隨波逐流，懵懂茫然，直到大一遇見羅斯老師才確定了自己的方向。有人很早就知道自己要做什麼，的確很幸運。有人到了二十五歲才知道，也不晚。有人可能到了三十幾歲才下決心，不想再捧老闆給的飯碗，要自己投資創業，也許會失敗，大不了再回來找工作。也有人可能遲至四十幾歲才發現自己真正要的，但因為已有豐富的人生閱歷，或許可以成就更多。所以，做夢真的永遠不嫌遲。

有個高三女孩問我，她很想學跳舞，會不會太遲了？我說，只要手腳還能動，沒有太遲這回事。但要問跳舞的目的是什麼？純為興趣？想做職業舞者？或想當明星？這些目的都可以，但不同目的需要有不同做法。如果希望成名得利，走職業舞者的路就很難，可能要往演藝圈明星的方向發展，日後的舞台不是在國家戲劇院，而是在攝影棚，有一天大海報會掛在台北東區。只要明確知道自己要什麼，就往那個方向去，而不要說，「我要藝術，也要當明星」。當然，你也可以「要藝術，也要當明星」，那就努力站在世界的頂端。

尋找最適合自己的那片天

你真的不知道自己要什麼嗎？或者，你只是不敢去要什麼？相信自己，只要勇敢踏出去，就會有收穫；不做，怎麼知道自己的潛能？就像我當年，只要敢提起行李箱走出去，就會見識到新事物，學到怎麼買早餐、怎麼搭地鐵、怎麼找到一間間舞蹈教室，這些都是成長。不要怕丟臉，怕丟臉是給自己找最大的麻煩。我講英語也常丟

臉，但丟臉就會學到東西。面試被淘汰也是丟臉，但如果因為這樣就不敢去嘗試，對自己是最大的損失。你可以選擇不試，我卻選擇了很笨很好笑地試，然後達到了我的目的。犯錯沒有關係，但不可以怕錯，怕錯就永遠沒有機會修正。

各人頭上一片天，一定要找到適合自己的那片天。我很想對年輕舞者說，其實大舞團不見得適合每一個人，我也在中小型的舞團待過。應該選擇一個能讓你開心、有存在價值、有成就感的舞台，那才是真正屬於你的。

有些人在大舞團待得很辛苦，甚至覺得「即使我消失了，也沒人會發現」，何苦這樣？大舞團講究資歷、等級、輩分，有很多規矩；一百多個舞者，人人都在等著升級；首席舞者就有十幾個，都是從各國來的菁英，個個漂亮個個好，新人很難出頭。

反觀中小型舞團，每個人都要有能力跳群舞和獨舞，每個舞者都要能挑大樑，其實是很好的磨練機會。

勇敢做夢，也勇敢去「做」，但不要太過委屈自己、壓抑自己，一定要讓自己過得好、過得像樣。我在紐約碰到一些從台灣來尋夢的人，過得很不如意，但他們無論如何還是要留下來，因為自認沒有什麼成績，所以不敢回家。我總是默默告訴自己，

絕對不要這樣，旅行結束了，想回家就回家，回家不需要任何理由。

「衣錦才能還鄉」的觀念，殺傷力很大，會把一個人的自信心磨損殆盡，「你為什麼而來」這件事會模糊掉，漸漸失去自己、忘記自己。很多原本滿腔熱血的年輕人就這樣沉埋在紐約，實在令人扼腕。如果知道「回家不需要任何理由」，心理壓力會小很多，更能用平常心來做夢尋夢。

有次我接到一個中學生的簡訊，他說很崇拜我，希望有一天能跟我一樣。我回覆：「不要只是跟我一樣，一定要比我更好！」我也要對年輕朋友說句真心話，有願就有力，下次我們見面，請不要再說「我好羨慕妳」；而要相信，這絕對不是我的專利，我行，你一定也行！

20

不打不相識
與A先生的過招

A先生是個藝術家，是個創作者，是個老頑童，是個永遠在追夢的人！

他非常忠於自己的藝術自己的執著，在多數人眼裡，他是個口出惡言的老頭；但在我眼裡，他卻是個誠實面對自己的藝術家，為了舞蹈，他有所堅持有所不妥協。

有多少人做得到呢？

A先生是紐約知名的資深編舞家，我們經朋友的介紹結識後，約定了一項合作計畫，他提供一支創作，我為他演出，將來彼此皆有演出權，不需要支付對方酬勞。於是，二〇〇七年一月下旬，當台灣的親友正準備迎接春節假期之際，我隻身飛到了大雪紛飛的紐約。

這是一支取材自神話的舞作，關於一個旅程的故事。六十多歲的A先生是比較傳統的編舞家，喜歡從自己的身體發展創作，再放在舞者身上看看是否合適；和現在一般年輕的編舞者，大膽嘗試舞者身體的即興創作不同。

「I'm a dancer!」

開工第四天，我們這對搭檔就吵架了。那天排練快結束了，有個動作我一直做不起來，通常碰到這種情況，我會不斷地練習，找出方法，找到身體的記憶，讓身體自然呈現。但A先生認為，我並沒誠意想完成它，他不耐煩地走出教室，再進教室時，對著我說：「妳對這支舞沒有熱情，沒有欲望要跟我合作，妳對我的作品沒信心。」

我大吃一驚，百口莫辯，一再向他解釋事情不是這樣的。我甚至對他說，這次來紐約十四天，我身上只有美金兩百塊，如果不是為了排舞那是為了什麼？他這樣誤會我，我很難過。

當下他聽不進我的解釋，可能也覺得我的臉色不太好，沒有笑容。但其實我真的只想專心把動作練好，不希望被打擾，我甚至正在對自己生氣，剛下飛機不久的身體，也正在與時差搏鬥，但我沒給自己理由，繼續練下去。

隔天，我一進教室開始排練，十一分鐘半的舞，沒有任何間斷地跳完了。A先生嚇了一跳：「我想妳昨晚跟自己好好對話了一番。今天妳的表現，讓我知道妳是一個真正的舞者，我以妳為榮。」

「妳是一個真正的舞者」？這話真的打擊到我了！打從一開始，我就尊重自己是一個舞者，所以不斷努力完成編舞者的要求，昨晚回家，我並沒有對自己說：「我應該更努力一點，更成熟一點。」我只問自己：「到底發生了什麼問題？」我滿心不悅，立刻回敬了他一句：「I'm a dancer!」

到底錯在哪裡？其實誰都沒錯，錯就錯在，當彼此不再信任對方的誠意時，所有

不是問題的問題，全成了問題。這就是我們的問題所在，我開始感到委屈。

置身在無形的監牢裡

接下來的日子，我每天進教室前都想著，我要以什麼樣的態度走進教室？要開心笑嗎？表示有誠意？勉強自己笑表示有誠意？沒辦法，這點我真的做不到，這就是我超級固執的個性。

那幾天夜裡我無法入眠，只想趕快把這幾天捱過，趕快回台灣——超級駝鳥心態。直到有一天，我搭公車從紐約東邊到西邊，一路思索著我和這位編舞者之間究竟發生了什麼問題？突然靈光一閃，啊，我知道了！

其實，當時動作做不來只是導火線，而是過去幾天工作的狀態讓我懊惱。我為了尊重編舞者的創作，盡力完成創作者的要求，但漸漸地創作者的要求將人逼到死角，讓我沒有呼吸的空間。

瞬間，好像回到初入葛蘭姆舞團時期，魔鬼排練指導的陰影又出現了，只能一個

口令一個動作，我連呼吸換氣都害怕出錯，於是舞蹈不再讓我快樂，加上被質疑沒有誠意，我終於找到事情的癥結了！

我們合作的第七天，我走上前去對Ａ先生說：「我想停止這項合作關係，也許我們真的不適合彼此。」

他嚇了一跳，忙問：「為什麼？」

我先解釋，這無關乎他的作品好不好，也不是對他沒有信心，問題出在我和他的關係。我認為，舞者和編舞者理當是平等，需要給與彼此學習與信任的空間，他有情緒，會急；我也有情緒，也會急；急了我也會和自己生氣，但這不代表沒誠意或不信任編舞者！

他直說給我空間，將這支作品變成我的，但我卻一點也感受不到；恰恰相反的是，我感覺自己的四肢被監控，被操縱，感覺自己不過是一具身體，沒有感覺的身體，誰都可以替換的身體。

我害怕走進教室，也不想再走進教室，我不喜歡害怕跳舞的感覺。

我告訴Ａ先生，跟他跳舞，好像被關在一個無形的監牢裡，沒有舞者的自然彈

性，沒有思考能力，沒有伸縮自由；今天他說五，我就不能做五點一，連五點○○一都不行。一個舞者如果跳到快撞牆了，自然要轉彎或倒退，用本能來化解，但我連這個都不敢，就怕他說我改變了他的創作。

我這麼愛跳舞的人，很少會沮喪到這種程度，不要跳，不想跳，怎麼逼我都沒辦法。這樁合作案倘若半途而廢，對自己是很大的挫敗，我討厭食言，討厭說了做不到，因爲這關乎一個人的誠信和責任感。

我對A先生說，自己掙扎了很久才決定對他說實話。我知道他在舞蹈界的名望和地位，實話直說也許很笨也很冒犯，但不講實話，我編不出藉口更轉不了彎，最終身體還是會幫我說實話的。

聽我吐訴了這麼一大篇，A先生回說，編舞者會讓舞者覺得有個無形的監牢，是非常嚴重、非常不對的事情；他非常希望我留下來，非常希望能夠完成這個案子。這支作品他已經醞釀了十五年，也曾經與其他舞者嘗試過，但一直沒有完成，這次與我合作，作品已經進行到了十一分半鐘，接近完工了。最後他說：「只剩下兩天了，讓我們再試試看吧！」

找回本能和舞蹈的感覺

隔天來到教室，A先生對我說：「妳就用妳的方式跳，不要記住我的任何一句話。」他不發一言地看我跳完之後，顯得很開心：「我今天想說的就是，如果妳用自己的方式，找回舞蹈的感覺，找回本能，我也覺得那還是我要的舞，那就對了！我會讓妳自由。當作品愈完整時我會愈往後退！這作品真的是為妳做的，妳抓得住它，不是任何一個人都可以做到的，不讓外界看到就太可惜了。」

對我而言，其實無所謂可惜不可惜。更沒想利用這演出機會如何……，我只想找回本能和舞蹈的感覺。當天我並不認為自己做了特別的更改，而是從創作者相信我的那一刻起，我的監牢也就消失了。

誠實面對問題，創造第三種結局

短短十天，我學會了一支新舞，也學到了更大的一門功課。信任很重要；選擇誠

實面對自己、面對問題很重要。當我不斷對年輕朋友說「你是可以選擇的」，我自己敢不敢做選擇？敢不敢誠實面對？當時如果選擇「不做」，會感到很挫敗，因為沒能完成自己的承諾；相對地，如果我選擇繼續「做」，又會讓自己陷入害怕、委屈的狀態。我究竟要選哪一邊？

後來我選擇用誠實的態度面對自己、面對問題，沒想到創造了第三種結局，反而給了自己另一種機會。當然前提是我碰上了一位智慧老人。

對他、對我，那無形的監牢給我們彼此上了一課。

其實，那天只要兩人當中有一個掉頭走掉，接下來就沒戲唱了，但我們選擇給彼此、給自己一個機會。兩人因為個性相像，才會槓上。後來A先生和我學習磨合對方的稜角，學習相信對方的誠意，一旦他決定放手，選擇相信時，我自由了，他更自由。

當我準備要喊停之前，也曾暗暗擔心「要怎麼樣向別人交代？」許多朋友都知道我正在進行這項計畫，如今觸礁了，覺得很丟臉。後來想想，發現這真是超級笨問題，答案很簡單：「這沒什麼好交代的，就是一件事情不成功，我也會有不成功的時

不打不相識

候。」

放棄計畫，我的確覺得很難過，但再難過都比不上「害怕跳舞」難過。那陣子每晚和自己掙扎，不停做噩夢，一個晚上嚇醒兩、三次，甚至吃了平常兩倍劑量的安眠藥，依然睡不著，這種日子太難熬了。

舞者和編舞者共演的雙人舞蹈

舞者和編舞者是平等的藝術工作者，學習相互信任與尊重是必要的。今天如果有所謂的「機會」，那是彼此給對方的；舞者提供身體和思考能力，編舞者則把創作用在舞者身上，交易非常公平。一個好的作品需要雙方共同付出心力，不是嗎？

其實，A先生是一個超級老小孩，有很多舞台夢想，而且總是有本事讓夢實現，我非常欣賞他這點。他是個非常實際的人，該給的一定給，該拿的也絕對不會比人家少拿，很知道自己要什麼，比起一些濫好人清楚多了。我和他這回算是「不打不相識」吧！

五個月之後，我又回到了紐約，繼續與Ａ先生的合作。這一回，我們的互動非常和順，他若對我有什麼要求，會特別強調：「我只是希望妳嘗試一下，但不要覺得我在限制妳，或把妳綁起來。」甚至還表示：「很好，這個就是妳的作品！」我也感謝他對我的包容、體諒與信任。我們共同期待不久之後的公演。

這支舞者與編舞者攜手演出的雙人舞蹈，歷經碰撞和齟齬之後，漸漸進入了佳境。

21

紐約高級住宅裡的黃皮膚客人

不要自己看不起自己

我看到的是真實的顏色，

還是心中的顏色？

我看到的是真實的顏色，

還是想看的顏色？

二○○六年之後，我因為經常往返台灣和紐約之間，真正在紐約的時間不多，為了節省生活開銷，退掉了原先租的公寓，每回到紐約短暫排練和演出，都是借住朋友家或是舞團安排的住處。

有一回在紐約排練的兩個禮拜裡，借住在一位老太太家。她是一位熱心贊助舞蹈藝術的女士，對我非常熱情又慈藹。

門縫裡看人的門房

老太太家位於六十六街的高級住宅區，住戶幾乎全是白人；而門房全都是黑人或其他族裔的人。有一天，我從外頭回來，進了電梯要上五樓，門房卻幫我按了六樓，還問了一句：「六樓不行嗎？」

老太太家從五樓或六樓都可以進去，但我只有五樓的鑰匙，所以我很堅定地回說：「五樓。請你按五樓！」

他竟然說：「我已經按了六樓。」我再次說：「五樓。」

稍後又有一天，老太太外出與家人共度復活節，我從外頭回來，這次碰到的是另一位門房，他對我說：「老太太不在。」言下之意，「主人不在家，妳為什麼還來？」

我沒有多做解釋，只答說：「我知道啊！」

在一個講究規矩和禮數的高級住宅裡，一個門房對於住戶或客人絕對不可能、也不被容許有諸如此類的言談，那是非常非常不禮貌的，但這兩位門房卻是門縫裡看人。我心裡明白，他們不知道我是老太太的客人，八成以為我是看護或是來打掃的傭人，因著我的黃皮膚。

我對老太太提了這兩件事情，她很詫異：「怎麼會這樣？他們應該知道妳是我的客人。哼，明天我就拿雜誌和報紙給他們看，讓他們知道妳是位了不起的藝術家。」

我說：「不用不用！我猜他們並不了解，沒有關係。」

要人尊敬前，先要看得起自己

我並沒有生氣，因為我相信他們並不了解，真正讓我感慨萬千的是：他們為什麼會這樣看待我？如果他們是白人也就罷了，但他們和我一樣是從別的族裔來的，為什麼還是這樣對我？為什麼他們認為白人之外的族裔是不可能住在這種高級住宅裡的？或是不可能來此作客的？為什麼覺得其他膚色的人活該就要比白人低一截？將心比

心，他們希望自己也這樣子被對待嗎？如果他們對自己有足夠的尊重，即便今天我是來打掃的傭人，不也該有相同的尊重嗎？為什麼不能以對待白人「人」的態度來尊重我這個「人」呢？

這些疑問一個接一個，全都湧上我的心頭。到底是先有蛋還是先有雞？少數族裔的人不要老是抱怨受人歧視，有時根本就是自己看不起自己在先！

其實，這一切都是可以理解的。美國小孩從躺在嬰兒車裡開始，看到的就是黑色或黃色皮膚的人幫他們餵奶、推車、為媽媽跑腿，自然而然認為這是理所當然的，有色人種就應該為他們服務。相同的，推車的人可能也認為，自己的種族理所當然就是要做推車或餵奶的工作。他們沒有意識到，這些「理所當然」都是可以被推翻的。

不掉入種族歧視的窠臼

我很喜歡自己的出身背景，覺得很自在，黃皮膚沒有什麼不好，從來不認為自己比別人低。我從「人」的角度去看待人，就沒有分別。如果我心裡不覺得「你覺得我

「比較低」的話，就不會有這件事情投射到我身上；即便你說者有意，我聽者卻一點心都沒有。否則，就算你說者無意，我照樣聽者有心。

瑪莎‧葛蘭姆對東方文化情有獨鍾，喜歡黃皮膚黑頭髮的人，甚至覺得東方女性比較有魅力。葛蘭姆舞團的舞者，一半以上來自其他國家，有時亞洲人似乎還比較占優勢，因為某些角色經常由亞洲人擔任。坦白說，我在舞團裡並沒有感受到什麼種族歧視。

當然，舞團裡免不了有競爭，但那是人與人之間的競爭，與種族無關。或許因為我是外國人，比較不容易領略這些微妙的心理；也或許我這外來的舞者，勢必要謙卑學習，對很多事情比較不會斤斤計較。但儘管如此，我真的不會因為我是外國人，就覺得我跟美國人呼吸的是不一樣的空氣，或我呼吸的是他們剩下來的空氣。

回首我在台灣與布拉的交往，我是所謂的「平地人」，布拉是所謂的「原住民」，雙方家庭因著族群差異一度產生的隔閡，曾經給我帶來無比的壓力與痛苦。來到美國，看到白種人與有色人種之間的歧視，讓我知道世界各地都存在這種分別心。

而我自己，在台灣是占優勢的「平地人」，來到美國就成了居劣勢的「黃種人」，

不同環境裡，我的位置是對調的，將心比心，我還會再掉入這些種族歧視的窠臼嗎？

正如我從布拉身上學到的：我只在乎一個人的本質，其餘都不重要。

22

相信自己的感覺

如何親近現代舞？

我感覺身體中心有水的泉源，水流到哪兒，我身體到哪兒。

我只是讓身體去了幾個想去的地方，想呈現的是自己，而不是編舞或技巧，用最真實的感覺呈現。

不只一次，我聽到觀眾朋友說：「現代舞？我看不懂！」也不只一次，有觀眾朋友問我：「可以告訴我，妳跳的這支舞是什麼意思嗎？」

說句真心話，舞者和編舞者通常很不願意把作品講「白」了，那就抹煞了觀者的想像空間，好像要操控他們的腦袋似的。

審美沒有標準答案

每個人的口感不同，你品嚐出來的和我品嚐出來的滋味一定不一樣，沒有誰的比較正確或比較高明。即便編舞者創作之初真的有某種用意，但絕對沒有所謂的「正確答案」，如此我們才能從一個作品中衍生出兩、三百個想法；才能形成豐富多彩的觀舞世界。審美題不是科學題，很難有標準答案，否則大家都要嫁同一個老公或娶同一個老婆了。

有時我應邀擔任節目導聆，只會拿例子做比喻，而不會具體就作品來解釋。如果我講明了什麼動作是什麼意義，會讓觀眾以為真的有所謂「對」和「錯」的答案，這樣就把一半的觀眾給拒絕在外了，而我們想要開門把觀眾拉進來都來不及呢。

我曾經聽一些創作者談為什麼想做這支作品、背後的意義是什麼，有時覺得他們太過加油添醋、太有「後見之明」了。其實，創作行為往往出於一種純粹的感動，很難用理性去分析或詮釋，甚至沒有道理可言。

進了劇場之後，萬一真的看不懂、沒有感覺呢？沒有關係，可能只是因為這個作

品沒有打到你的心；就像許多名畫我也無法欣賞，不知道它在畫什麼。但我要鼓勵所有觀眾對自己有信心，珍珠和垃圾的差別往往只是一線之間。或許你不必說「好」或「不好」，而可以說你「喜歡」或「不喜歡」，這就還原到你個人的感受，沒有人能否定。

不要被別人的說法或想法框住。比如一首曲子，音樂人會說演奏技巧如何、音響效果如何；我卻可能承認我聽不懂，但覺得那旋律很有感情，滿好聽的。我就是這樣厚臉皮，敢說：「我不懂，但滿喜歡的。」

有的觀眾會問：「芳宜老師，我可不可以問一個很笨的問題？」我就會告訴他：「沒有一個問題是笨的啊！也許別人會覺得很笨，但那的確就是你想問的，所以不笨。」

芭蕾舞有共通的語言，現代舞沒有，如果你接收不到訊息，可能只意謂著你不是這支舞的觀眾，那也無妨，每個人喜歡的作品類型不一樣，也許另外會有屬於你的舞。比如，雲門舞集的觀眾裡，有些喜歡二團曼菲老師的作品，因為比較直接易懂；有些則喜愛一團，雖然未必看得懂，但就是很喜歡，就像一幅現代畫，有些人雖然看

不懂，卻會有一種喜歡的感覺。

試著說出自己的感受

我要鼓勵大家卸除心理障礙，要更相信自己的觀感。當朋友問你：「今天去哪裡？」你說：「去劇場看舞。」「好看嗎？」「很好看啊！」「在演什麼？」「呃……說不出來耶！」這個時候，我建議你試著找一、兩個形容詞，把感受說出來，那就是你的想法，就是你今天在劇場接收到的訊息。

有人說，「看多了就懂了。」我認為看多了還不夠，必須要有累積，每次都帶點東西回家，帶個畫面也好，帶個感覺也好；今天能夠說出兩個字的形容詞，下次也許能說出一個成語；再下次有了一個句子；終於有一天可以長篇大論地說出你的想法和觀點。

不喜歡這支作品沒有關係，大聲批評也可以；但當你不喜歡的同時，是否也可以想起，也許燈光很漂亮，也許衣服很有創意，至少找出一件你喜歡的，至少有一件事

情讓你覺得值回票價。我看演出時，也常常看到很多垃圾，但垃圾當中也會有很天才的地方，刺激我做很多思考。

有的觀眾很用功，進劇場之前讀了很多背景介紹或舞評之類的資料，給自己滿大的壓力。其實我覺得，最好還是多肯定一點自己當下的感覺，然後很自由地表達自己的想法。如果你喜歡，試著了解為什麼喜歡？喜歡什麼？如果你不喜歡，也試著了解為什麼不喜歡？不喜歡什麼？不要只有兩句話就打住，而是從這兩句話開始，下次碰到某些作品就會知道或許是你喜歡的。就這樣，從小雪球慢慢滾成大一點的雪球。

人人都需要某種感動

有次在網路上讀到一篇文章，作者原本最討厭舞蹈和美術，覺得太過虛幻騙人，但有天他在電視上看到我在「將盡」裡的一幕舞，第一次對「肢體」有了感觸，有種莫名的感動。

我想，人都需要某種感動吧。當我聽到美好的音樂，就會覺得「好棒唷！」似乎

外在的煩擾都消失了，真的體會到所謂的「片刻寧靜」，當下充滿了幸福的感受。人生中很多時刻我們都在「掏」自己，愈掏愈空，一定要有被滿足的時刻，才能繼續往前走。每個人被滿足的方式不一樣，一支樂曲、一杯茶、一段坐在躺椅上的悠閒時光，都可能讓人覺得很幸福，舞蹈也是其中一個可能。

我自己從事舞蹈，知道好的舞蹈和好的音樂、美術一樣，絕對可以觸動人心。而觀眾愈多，整個生態就會愈蓬勃，愈形成良性循環；觀眾愈少，就會愈沉淪，愈沒有機會。

其實，身為一個舞者，我害怕的不是觀眾不來，而是我們舞蹈人逼得觀眾不來。

如果我們做不出好作品，就等於掐著觀眾的脖子對他說：「你最好以後不要再來了！」當然，藝術家有自由創作的特許，但「只要我喜歡，有什麼不可以」，某種程度是最不負責的一句話；如果我們太過任性，沉溺於自說自話，進來劇院的一百個人當中，九十個以後再也不會來了。

因為如此，當我期待觀眾卸除心防、走進劇場看舞時，也不會忘了時時反問自己：「妳做了該做的嗎？」

23

拉芳承載的夢想

讓大家被看見

舞者最寶貴的財富是經驗，
是挫折，是疼痛，是歡笑，
是汗水與淚水交雜分不清一切一切的累積。
我們台上的經驗，將是未來舞者最寶貴的禮物；
我們曾犯的錯誤，將是下一代最好的借鏡。

「拉芳‧LAFA」舞團二〇〇七年五月八日在台北市文化局申請立案，只花了不到十分鐘就辦好了手續。但，這一刻卻讓我和布拉等待了五年之久。

拉芳誕生了

二○○二年我和布拉希成立了「布拉芳宜舞團」，推出布拉的作品「單人房」，頗受觀眾歡迎。但那時布拉希望我能尋找更大的舞台，他自己也有其他的夢想要實現，所以我們又在歐洲、美國和台灣各自漂泊了好幾年，舞團活動也就中止了。

直到二○○七年，我告別了葛蘭姆舞團，布拉也離開了雲門二團，各種主客觀條件醞釀成形，「拉芳」誕生了。我們有一個小小的排練教室，只有三十坪大，低低的天花板，但它承載了我最大的期待：希望拉芳能夠成為一個專業平台，提供機會給優秀的表演者，讓他們被台灣、被世界看到。

二○○七月七月，我獲得國家文化藝術獎，是歷來最年輕的得主。消息傳來那天，我在排練室忙得無法接聽媒體和親友的來電，因為即將要來的紐約行幾乎占據了我全副心力。

夢想起飛，赴紐約駐村創作

幾天之後，我在亞洲文化協會的贊助之下，赴紐約「巴瑞辛尼可夫藝術中心」（Baryshnikov Art Center）進行駐村創作。

這個由蘇聯裔芭蕾舞巨星米夏‧巴瑞辛尼可夫創立的藝術中心，擁有豐沛的資源，提供全球藝術家在舞蹈、音樂、戲劇等領域的創作空間，我是他們第一位邀請駐村的亞洲藝術工作者。這樣難得的機會，我不願意獨享，因此邀請了布拉、旅德舞者江保樹、特技表演者黃明正以及劇場工作者李建常與我同行，這也成了拉芳伸出腳試探水溫的第一步。

踏進位於紐約西三十七街的巴瑞辛尼可夫藝術中心，哇！豪華級的排練室寬敞又明亮，我們像來到了天堂，捨不得浪費一分一秒；於是，兩個月的駐村創作，簡直成了天堂裡的魔鬼訓練營，每個禮拜工作六天，每天九到十個鐘頭，演練布拉和另一位加拿大編舞者的作品，操得人仰馬翻，累得連暖身時都可能不小心睡著，基金會總監看到我們這麼拚命，嘖嘖稱奇。

從舞者轉型為舞團負責人

至於我個人，從一名單純的舞者轉型為一個團體的負責人，三頭六臂可能都不夠用；角色變化之多，比上台演出還要多元。

每日與四個大男生同作同息，有時我是個媽媽，為張羅三餐傷腦筋，叮嚀他們出門要帶車票、收工要關門關窗、教室外的鞋子要排好。有時我是老師兼教官，督促大家暖身練舞，在排練場不准上網看電腦。有時我變成藝術和行政總監，與基金會溝通協調各種庶務，也要直接面對外界給我們的回饋評論。有時我又回復了舞者之身，與編舞者一起編織作品。

這樣的轉型對我當然是很大的身心負荷，有時碰到不符期望的人與事，我也會挫折無力；不過，拉芳成立之後，這一切是我必然要面對的試煉。值得欣慰的是，我盡力照顧夥伴們的食住生活和各項開銷，做到了事前對他們的承諾，甚至比預期更好。

我希望給夥伴們像樣的待遇與尊嚴，希望以後他們也會這樣對待別人。

而我最關心的是，如何讓大家被看見？過去的我，頭戴葛蘭姆和雲門這兩頂大皇

冠，不需要操心這個問題；如今我已經卸下了皇冠，恢復平常身，要怎樣才能讓我自己和夥伴得到認識和肯定？

逆勢操作，被重要的人看見

八個禮拜下來，幾乎所有想見的紐約舞蹈界關鍵人物都光臨過我們的廚房了，有時還是口耳相傳，一個介紹一個。

他們都是專業上非常挑剔的觀者，但布拉的作品引起不少人的興趣和探詢，給他

許多舞蹈團體的做法是，不斷寄送作品錄帶給有關人士，爭取某個劇場或某個藝術季的演出機會。但這回在紐約，我大膽嘗試了逆勢操作，「往內」取代了「往外」
──我將排練時間開放，邀請知名的舞評家、製作人和藝術季負責人來參觀我們的創作過程，就好像邀請客人來廚房觀看料理過程一般，有興趣的客人就會來，看過之後如果喜歡，就會留下來多了解一些，甚至提出進一步的邀請；若不喜歡，就會離開，賓主雙方都很自由愉悅，我也不必苦苦往外伸手求人。

帶來信心與期待；明正也很獲喜愛；加拿大編舞者一直在試探保樹是否有意留在紐約跳舞；至於建常為我們拍的紀錄片，還沒有剪接就已經獲得藝術圖書館和藝術季的邀請了。

記得二○○六年我第一次與基金會總監就駐村計畫開會時，他單刀直入就問：「妳最終想要達成什麼目標？」我一時語塞，後來鼓起勇氣說出了最直接的想法：「我希望被重要的人看見！」

我知道，只有被關鍵人士看到，我們才有機會獲得舞台，才有演出機會，也才能開發觀眾。結果，到了第七週，我當初的目標可以說已達成了百分之一百八十，我們真的被看到了，我為自己和夥伴們感到驕傲。

基金會總監是一位幹練的領導人，他認為我這次逆勢操作的策略與方法「很實際、很聰明」，由舞者轉換身分成為製作人，能有這樣處理事情和判斷事情的能力，非常不容易。

總監也說，他無論到哪裡，碰到的人都對我讚譽有加，這讓我覺得「滿可怕的」，一個人的聲譽真的很重要，比事業是否成功都重要。

經由這次經驗，我也才發現，有這麼多人在關注愛護我，過去十多年的努力確實有了相當累積。在某些場合，當某些舞評人主動過來打招呼，請我一定要邀他來看演出時，我真是受寵若驚，原來 Fang-Yi Sheu 在他們心目中是非常被期待的，而全紐約有這麼多的舞者啊！

以往我常覺得媒體對我的好評都是身外之物，如今才知這些身外之物有這麼大的力量，為此刻的拉芳帶來乘以倍數的加值。

三位意外的訪客

駐村八週，有許多難忘的時刻。八月的某一天，教室的門突然被推開，大明星米夏·巴瑞辛尼可夫就這樣走了進來，「我可以進來看一下排練嗎？」平常我和他雖然偶爾碰面閒聊，每天也都在同一樓層排練，但心目中的「神」居然親自降臨看排，我們簡直要放煙火慶祝了！布拉看到他的偶像現身，緊張得全身僵硬，心跳加速，連一句「哈囉」都說不出來了。

米夏稱許我們的作品「很不錯」，還問我接下來是否要開始巡演，要帶多少舞者等等。他這種尊重肯定的態度，沒有把我們看成小孩子辦家家酒，讓我非常感動。米夏最後說：「只要愛你所做的事，就夠了！」的確，真的就夠了。

另一個值得放煙火慶祝的時刻是，羅斯老師來了！

這位我心目中「永遠的老師」，二〇〇六年從北藝大退休之後，回到了紐約，深居簡出。這一回，布拉、保樹和我三個羅斯老師鍾愛的學生，終於請動了他來看我們排練。

老師十多年沒看我跳舞了，但見了面，一聲「老師好」，一切都回來了。我們依然像當年上課時那樣緊張興奮，老師也依然那麼愛取笑我們，那麼疼我們。

我們跳完之後，老師開始拋問題，完全不客氣，「為什麼要這樣？」「為什麼要那樣？」「那個動作很像在拍雜誌，可不可以換一個？」「你這樣要怎麼轉接？可以讓它完整嗎？」接著又幫我們一起想破解的方法，「要不要試試看這樣這樣？」「有沒有想過可以那樣那樣？」

我們的夥伴明正說，他在一旁「看到兩個世代站在一起，相知相惜。老師積極關

心學生；學生已經長大了，但還是很認真吸收。」

沒錯，這個有陽光的下午，在紐約城裡，我們彷彿又回到了關渡的北藝大教室，回到了最怕也最愛的羅斯老師身邊，有一種幸福的感覺。

駐村結束前，我們舉行了兩場小型的發表會，每個人穿上美金六塊錢買來的簡單服裝，呈現這兩個月的工作成果。

最大的驚喜是，以作品「色．戒」剛拿到威尼斯影展金獅獎的李安導演夫妻倆都來了，李安導演說了一句：「像芳宜他們，才是台灣的門面！」我真是樂得要昏倒了，但願我們日後不會讓他失望。

拉芳獻給台灣的見面禮

最後一天駐村，我過三十六歲生日了，夥伴們紛紛送上禮物，好開心啊！而這豐收的八個禮拜，有汗有淚也有笑，就是我送給自己的生日禮物。

回想二十三歲那年，我獨自拖著兩個箱子來到紐約，從零開始；十三年後重來舊

地，身邊多了四位夥伴，我們一起創造了兩個月的職業舞團生活。

今昔對比，我這一路的辛苦跋涉沒有白費。

我們帶著兩個月的創作成果「37 Arts」回到了台灣，二〇〇八年元月正式演出，做為拉芳獻給台灣觀眾的見面禮。「37 Arts」是我們在紐約排練的地方，這套作品記錄了我們在天堂裡的那段魔鬼鍛鍊，也標誌著拉芳舞出的第一步。

舞蹈，我的生命態度

身體不會說謊

對我而言，追尋舞蹈的極致是一種「態度」，極致，是一種自我的要求，也就是做到自己的最好。

極致如果說得出來，或許將是一個終點，說不出來，或許因為沒有底線；我希望蓋棺論定那天，才為自己畫下那條線。

我的跳舞時光快速倒帶，許多難忘場景一一閃過。

黑夜裡要去舞蹈社上課，猛踩著腳踏車往前衝。怕鬼，也怕人，但就是要去，因為那兒有我最愛的舞蹈在等著我。

羅斯老師的課堂上，我總是丟毛巾搶到最前面的位置，跳得超過癮，想像自己是職業舞者，想像前面有燈光照射過來，那種痛快酣暢，絕對不亞於後來真的進入職業舞團。

剛進葛蘭姆舞團，我還是小小的實習團員，和眾人站成一排跳群舞，帶著榮耀的使命感；我相信，因為自己的存在，能為經典作品增色加分。

當了舞團首席舞者，依然相信我可以影響別人，我的身體和眼神可以帶動同伴。

夥伴們也說：「我們已經很累了，但看到有妳和我們並肩作戰，很願意為了妳衝啊！」

回首這一路的舞蹈人生，真是不可思議的奇妙。我一直用很單純的心做一件自己

喜歡的事，萬萬想不到可以得到今天這樣多的幸福。

我開心也跳舞，難過也跳舞，生氣也跳舞。我學習舞蹈，也向舞蹈學習。

舞蹈，讓我學會多喜歡自己一點；如果不是舞蹈，我可能看不見自己也有可愛之處。藉由跳舞的過程，我漸漸喜歡自己，找到自己是誰，也肯定自己存在的價值。

舞蹈，讓我知道，挫折愈大，再出發的動力也愈大。葛蘭姆舞團時期，曾經上台的機會比別人少，宣傳海報也不見自己的名字；當然也會難過沮喪，但是，既然際遇如此，我更要勤奮練習，更要深刻思索，把握這已經比別人少的機會，將自己呈現到極致，無暇浪費時間自哀自憐。我曾經向藝術總監請教如何詮釋艱深的作品，她一句「芳宜，我覺得妳很聰明，一定可以自己找到答案」，讓我知道「求人不如求己」，反而激發出自我學習的力量。

舞蹈，讓我更深刻認識自己。藉由葛蘭姆作品內省人心的特質，我有機會在跳舞當中誠實地觀照自我。就像「赫洛蒂雅德」的女主角，我不斷問自己：我在鏡子裡看到了什麼？只看到自己想看的，還是看到真實赤裸有很多缺點的自己？看到缺點之後，我願不願意面對並修正？如果看到的是「大額頭、寬肩膀」這些舞者沒有辦法改

變的先天缺點，我是不是能學著去接受？一次次演出這些探問究竟的經典作品，我也一次次淘洗提煉自己。

舞蹈，讓我不只追求「台上的舞台」，也探索「台下的舞台」。原來舞台下的生命延續，來自於舞台上的淋漓盡致。

舞蹈，讓我願意不斷學習新事物。為了創造舞台我必須「不安於室」環遊世界，面對新的挑戰，與陌生的編舞者合作，嘗試開發身體新的可能性。為了創造舞台，我必須學習轉換角色，擴展視野。

為自己創造幸福舞台

經營拉芳期間，我從一名單純的舞者到製作人，再到擁有自己的舞團，在台下有太多「不懂」必須學習──如何挑選作品，如何與人合作，如何開發演出機會，如何培養年輕舞者，如何與行政、企業溝通，什麼樣的資金可以拿或不可以拿──這些都不是我以前有興趣觸碰的，但為了創造一個新舞台，我欣然面對所有的學習與挑戰。

這些年來，我一直以自己的方式、自己的體驗，傻傻不循常規走出自己的路，有點孤單，有點辛苦。但為了夢想，我從不後悔，因為我不怕自己與這個世界不一樣。

我服膺瑪莎·葛蘭姆所說，「身體不會說謊。」我相信，不健康的思想，會造就一個不健康的個體；人如果說謊，身體自然不誠實。這是我對自己的潔癖，也是對舞蹈的潔癖。一開始，只為了成就舞台上的表現；漸漸地，成了在舞蹈中修身修行；直到今天，我將自己的生命態度投射給了我的舞蹈。

直到今天，仍有葛蘭姆舞團的團員寫信問我，是否有機會再與他們共舞，想念舞台上可以見到 Fang-Yi 的感覺。其實我⋯⋯好懷念好懷念葛蘭姆的經典作品，以及葛蘭姆的舞台，但我必須繼續往前，面對自己的生命課題，人生沒有永遠的光環，卻可以不斷為自己創造幸福舞台。

我知道自己的選擇或許不是最聰明的，但卻是「我的選擇」，無論前途是否光明，我願意為自己的選擇負責，當作是給自己一個交代吧！

我可以從林肯中心、國家劇院一直跳到實驗劇場；可以從葛蘭姆、雲門一直跳到自己一個人；也可以從舞者轉變為「校長兼撞鐘」的舞團負責人。但是，我對舞蹈純

粹、虔敬的心，不曾改變；我對生命認真、執著的態度，也不曾改變。舞蹈，就是我的生命態度。

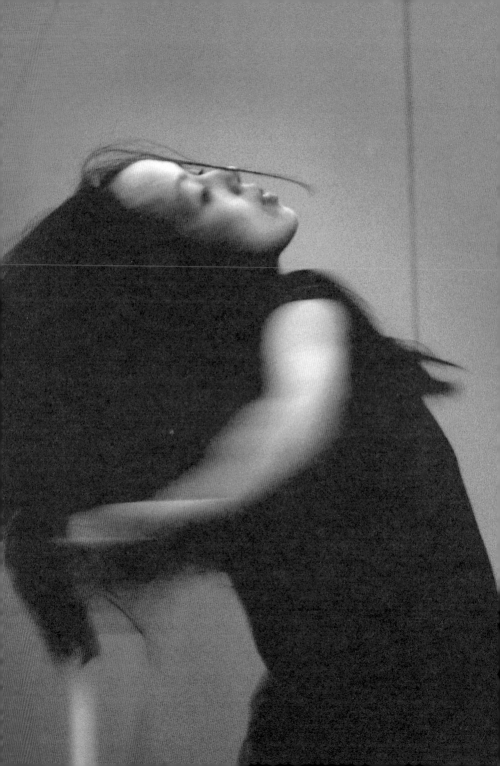

| *Part* II |

他們說芳宜

連喝一杯柳橙汁都是為了跳舞

林蔭庭

「聽說，妳連喝一杯柳橙汁都是為了跳舞？」

「是的，柳橙汁有維他命C、有糖分，可以讓我有體力跳舞。我努力吃飯、早早睡覺，也是為了明天有力氣跳舞。」

這是二○○七年五月，許芳宜和台北市復興高中舞蹈班同學的對話。她剛進行了一堂示範教學，接著與同學們問答交流，告訴這群學舞的孩子，二十多年來，她如何克服先天的限制與後天的困難，投注全心全力，只為了一圓年少的夢想─當一名職業舞者。

此時三十六歲的許芳宜，不僅已經圓夢，更成為台灣少數具有國際高知名度的現代舞者之一。她曾經擔任瑪莎‧葛蘭姆舞團的首席舞者；媒體賦予她「葛蘭姆傳人」的稱譽。雲門舞集創辦人林懷民指出：「過去三、四年裡，許芳宜大概是這一代很少

数的現代舞明星；也是葛蘭姆舞團最燦爛、也可以說是唯一的明星。」

看過許芳宜演出的人，最常用的形容詞是：「她在台上會發亮。」其實，她不只會發亮，更會燃燒。這樣一個「連喝一杯柳橙汁都是為了跳舞」的舞者，身心靈全然專注於舞蹈，就像陽光穿過了凸透鏡，所有能量集中於一點，熱度驚人，當然引起燃燒。

一往情深

在台灣的教育體制下，許許多多不擅長讀書、考試的孩子被折損埋沒了，許芳宜原本也是受挫的一個；幸運的是，十歲那年她遇見了「舞蹈」，從此一往情深，豐沛的生命力找到了出路。

曾經在華岡藝術學校舞蹈科擔任許芳宜導師的王健美，很早就注意到這個女孩專注內斂的特質。許芳宜從家鄉宜蘭北上念書，置身台北花花世界卻不為所動，上課跳舞，下課也跳舞。她總是關注身體是否達到了老師的要求，不斷修正自己，永遠覺得

自己不夠好；也時常靜靜觀察別人，思考爲什麼有些地方人家做得到她卻做不到，默默累積自己的能量。「舞蹈這件事是需要『身體力行』的，假如你沒有每天去想、去做，它絕對不會在你身上，」王健美說。

到了國立藝術學院舞蹈系，碰到教授葛蘭姆技巧的老師羅斯・帕克斯，許芳宜的心定了錨，決志日後要當一名專業舞者。她每天大清早獨自去學校練舞，一有空堂就拾台錄音機找間空教室練習，極少呼朋引伴，也不參加同學間的遊樂，她學會了孤獨，也享受孤獨。羅斯形容許芳宜：「她很怪，可是很內在。」短短幾個字勾勒出許芳宜獨自沉浸於舞蹈世界的樣貌。

北藝大舞蹈學系舞蹈伴奏老師林春香，當年爲羅斯的「現代舞課」鋼琴伴奏，兩人默契一流。在林春香的記憶裡，許芳宜是個「苛求自己」的學生，對於舞蹈「非常在乎」，每次上課丟毛巾占到最前面位置的經常是她。許芳宜也是少數能夠感受音樂的舞者，在她身上看得到音樂流動，她的身體就是樂器。林春香說：「羅斯老師教的不只是技術，更是技術之上的藝術，最能受用的就是那些聰明、志在成爲專業舞者的學生。」而許芳宜就是其中佼佼者。

一九九四年大學畢業後，許芳宜直奔紐約，幾經輾轉，進入了著名的瑪莎‧葛蘭姆舞團。在這個眾聲喧譁、無奇不有的大都會裡，許芳宜卻像在深山閉關修練的苦行僧，與紅塵絕緣，純粹專注，唯一的信仰就是「舞蹈」。她永遠是一條牛仔褲、一個大背包，每天往來於公寓、地鐵和練舞教室三點之間，把自己完全給了舞蹈。

許芳宜到美國一年多之後，身體的進步就讓人驚豔。身為一個舞者，許芳宜先天優勢在於身材比例好，手長腳長，腳背腳尖的線條很美，但她胯部的開展度不夠好，大學時代舉旁腿很難高過九○度。然而，她在葛蘭姆為了演出「天使的嬉戲」的紅衣女子，持續不斷苦練，最後腿竟然可以旁舉到一六○度，在台上漂亮完成了這個角色的招牌「傾斜」動作（tilt）。她多年的舞蹈夥伴布拉瑞揚說：「每個人都以為芳宜本來就長得那樣，其實她都是練出來的。」

很多觀眾第一次在台下見到許芳宜，都會訝異她其實並沒台上看來那麼高。布拉瑞揚說：「芳宜的腿明明沒有西方人長，但舞起來就是顯得比別人修長。她有一種氣勢，能夠把觀眾抓過來。」

學生時代許芳宜就已經跳得出色，但那是一種小精靈式的美，甚至有人形容她為

「瓷器娃娃」。進入葛蘭姆舞團之後，那些往人心底層挖掘的舞作，讓許芳宜的人和舞整個深刻了起來。

許芳宜的好友、劇場工作者李建常，二〇〇五年曾與布拉瑞揚去紐約造訪芳宜，當時她左腳蹠骨骨折，傷勢嚴重，但為了接下來的公演，每天依然忍著痛楚復健、上課和排練。有一天，李建常與布拉瑞揚在旁觀看許芳宜排練「心靈洞穴」的米蒂亞，有一段獨舞非常激烈，她依然盡力表現，李建常說：「我知道她的傷有多嚴重，為她覺得好痛好痛啊！」

獨舞結束，兩位男士一片沉默，半晌之後轉頭互望，布拉瑞揚已是滿臉淚痕，李建常的淚水也滑落了下來，他說：「芳宜有這麼大的毅力，那時我就知道，她一定會成功！」

心志的焠鍊

在葛蘭姆舞團，許芳宜要吃的苦不止於身體的鍛鍊，更包括心志的焠鍊。團內競

爭激烈，習慣用負面手法刺激舞者，熟悉葛蘭姆文化的林懷民說，這是從瑪莎·葛蘭姆時代沿襲下來的風氣，「在葛蘭姆舞團，你走路要很小心，因為很多人在等著你跌倒。」

數不清多少次，許芳宜在街頭電話亭裡痛哭，向太平洋另一端的好友吐訴委屈，原因不外是排名不佳、團員勾心鬥角、遭到放話排擠等等，有時好友都糊塗了⋯「這不是某年某月某日已經發生過了嗎？同樣的戲碼不斷上演，妳還沒免疫啊？」

二○○三年許芳宜受邀從歐洲重回葛蘭姆，但兩位藝術總監卻沒有履行承諾，讓她演出米蒂亞的角色，反而由她們自己擔綱。許芳宜鼓起勇氣爭取機會，對方猛力拍桌子怒吼⋯「妳沒有權利要求我們為妳放棄！」許芳宜大驚失色。多年後她回憶這一幕，依然難掩激動⋯「哇！如果是卡通動畫，當時我的椅子不知會倒退多遠，八成要破門衝出去了！」

目前擔任雲門舞集舞者的郭乃好，曾經與許芳宜在葛蘭姆交會，她記得有回到新墨西哥州首府聖塔菲（Santa Fe）演出「迷宮行」，由於當地海拔高，空氣稀薄，後台兩側備有氧氣筒，群舞者還可以趁空檔衝進後台搶吸幾口氧氣，擔任獨舞的許芳宜卻

連喝一杯柳橙汁都是為了跳舞

必須硬撐二十分鐘跳完全場。一般首席舞者不會樂意在這種場地演出，許芳宜卻咬牙承擔了。

林懷民用「杜鵑窩」形容葛蘭姆舞團，很多舞者在高壓之下「神經病掉了」。但是他也從另一個角度觀察這種舞團文化：許芳宜是一個比較缺乏安全感的人，在這種環境裡，她那敏感、纖細、易受傷的特質，恰好是一個好舞者必須具備的，也才能跳出如米蒂亞這類情緒糾葛的角色。

布拉瑞揚則坦言，眼看許芳宜浮沉於葛蘭姆文化之中，他曾經害怕她耳濡目染，也會被同化，「幸好芳宜很健康，最後都把它轉換成好事，反而更透徹看清了事情。而且她從來不加入戰局，只有保持距離，才不會變神經病。」

許芳宜詮釋角色時過度投入，也曾經讓布拉瑞揚擔心，「她揣摩米蒂亞的那段時間，看待很多事情的思惟就很米蒂亞；演出赫洛蒂雅德時，她就是赫洛蒂雅德。」幸好最後她都健康地走過來了，一直保有屬於許芳宜的「純真、直接」的本質。

「我的宿命可說是去超越、去克服恐懼、去找到一條堅持下去的路。」瑪莎・葛蘭姆在自傳《血的記憶》（*Blood Memory*）中如此回顧一生。許芳宜不也如此？

除了在葛蘭姆舞團歷練，許芳宜也幾度回台灣加入雲門舞集，參與「水月」、「竹夢」、「行草」等舞作的演出。林懷民形容她「吃舞蹈、睡舞蹈，每天眼睛睜開來就準備做這件事情，把自己累死，回家再繼續檢討……」

雲門舞集位於台北縣八里鄉的排練場，不時會出現這樣的場景：輪到別人排練時，許芳宜還是不休息，獨自戴著耳機在舞台兩側的鏡子邊繼續練習，陶然忘我，跳得比舞台中央的人還起勁。台下的林懷民有時會喊：「芳宜！芳宜！……她聽不到！不管她了！」

「她很難被干擾。」布拉瑞揚說，平日在排練場，如果有外人進來參觀，很多舞者立刻會察覺，但許芳宜卻經常渾然不覺，「我相信王建民在投球時，也是專注到聽不見球場四周的聲音。」正式演出時亦然，許芳宜尤其享受「水月」中那段獨舞，聚光燈打在身上，彷彿與世隔絕，只剩下她和燈光之間的款款對話。

曾經與許芳宜同時參與葛蘭姆的舞者王如萍也說：「芳宜很專心，在台上十分鐘，她十分鐘都在角色裡，每一分每一秒都有呼吸，而不是硬繃的。即使只是站在那裡，坐在那裡，都很能穩得下來。每次演出，從化妝開始，她就已經在角色裡面

了。」

明星誕生

　　無止境的付出，加上特殊的機緣，許芳宜這顆星星在現代舞壇愈來愈亮眼。美國媒體毫不保留地給與她高度讚揚。

　　《紐約時報》指出許芳宜是「當今葛蘭姆技巧和傳統的最佳化身」。《紐約觀察報》（The New York Observer）稱她是「那些偉大的葛蘭姆角色的必然繼承人」。美國主流的、知識份子的、非舞蹈類的雜誌《紐約客》（The New Yorker）也以整頁照片介紹許芳宜，可見她所受到的肯定不侷限於舞蹈圈。林懷民回憶道：「九〇年代那幾年，我們每次去紐約，人人競談許芳宜。」

　　林懷民指出，瑪莎・葛蘭姆創作的角色往往具有明星潛力，而許芳宜演出的許多角色當年正是由葛蘭姆本人擔任，她不但要和今天的舞者競爭，更要與葛蘭姆之後一路下來的各代舞者競爭，難得的是，「無論是橫向或縱向的競爭，許芳宜都站住腳

了。」葛蘭姆塑造的角色，大多心思細膩曲折，東方女子特別能夠詮釋。更有趣的是，身材纖細、大眼睛、高額頭的許芳宜，舞台上的扮相神似葛蘭姆。

其實，不只造型相似，許芳宜對於舞蹈無怨無悔的熱情，也與大師遙遙呼應。恰如葛蘭姆在自傳中所說：「所謂『命定狂熱』，是指天生注定要對某樣事物有不計代價、不問辛苦的狂熱。被孤立的考驗，寂寞的考驗，懷疑的考驗，脆弱的考驗……」

林懷民則直截了當說：「許芳宜不跳舞會死！」

現任北藝大舞蹈理論研究所助理教授的林亞婷，多年前曾經在加州的好萊塢露天劇場（Hollywood Bowl）觀賞許芳宜演出「心靈洞穴」，她特別記得許芳宜的獨舞，技巧精準，動作飽滿，即使在那樣一個舞台很小的戶外劇場，依然充滿了爆發力，投射得很遠。林亞婷那天與許多台灣去的舞蹈系學生和早期雲門舞者一起為許芳宜加油，「我們真的以她為榮。」

北藝大舞蹈學院副教授孔和平，則從「舞蹈教育」的角度觀察許芳宜的發展。許芳宜是由台灣舞蹈教育培養出來的舞者，在台灣接受了豐富多樣、東西兼具的舞蹈訓練，她跳起舞來，有西方人的理性分明，也有東方人的寧靜內斂；走上國際舞台，她

用身體表達了一種「台灣觀點」。孔和平說：「芳宜今天在國外得到的認同，代表了台灣的舞蹈教育觀點得到了認同。」

萬一不能跳舞了，怎麼辦？

許芳宜的個性很急，想做的事情很多，似乎總覺得「來不及了」。她說：「舞者對於時間要很自私，因為這條路很長、也很短。」萬一哪天不能跳舞了，怎麼辦？這是所有舞者都會面臨的年齡與生理極限；對於「不跳舞會死」的許芳宜，無疑更是心頭陰影。

電影「玫瑰人生」（La Vie En Rose）帶給許芳宜強烈的震撼，故事主角——法國家喻戶曉的香頌女歌手愛迪‧琵雅芙（Edith Piaf）的心境與際遇，她感同身受。

和許芳宜一樣，琵雅芙一生執著於藝術，雖然經歷了無數困頓和磨難，依然保有最初的狂熱，因為唱歌，她才肯定了自己存在的價值。直到體衰多病，琵雅芙還是不認輸地堅持要登台，她對經紀人說：「你一定要讓我上台唱完這首歌，否則我對自己

再也沒有信心。」

看完電影，一位朋友對許芳宜說：「我也擔心妳，萬一哪天不能跳舞了，怎麼辦？」

其實，像琶雅芙這樣極端的人生，許芳宜很早就在某些葛蘭姆資深團員身上見過，她也擔心自己一輩子只會跳舞這件事，把自己鎖住，心愈縮愈小。她曾經希望，三十歲以後能夠換個人生，無論是當星巴克服務生或百貨公司店員，應該都是不錯的體驗。也曾經想過，舞到最絢爛的一刻就消失，那該有多好！

徬徨的心，二〇〇五年開始窺見了方向。那年秋天，恩師羅曼菲邀許芳宜回母校北藝大，指導學生演出葛蘭姆的經典作品「天使的嬉戲」。

向來求學若渴的許芳宜，第一次擔任老師角色，原本不是那麼有把握。她暗暗擔心，面對後起之秀，自己會不會有意無意「藏私」？畢竟這是人性的弱點。但出乎意料的，在這次薪火相傳的經驗裡，許芳宜得到的不比付出的少。

經過短短幾個月認真扎實的琢磨，許芳宜將這群孩子送上舞台時，觀眾驚喜地發現他們比起專業舞團毫不遜色。許芳宜內心的欣慰喜悅，勝過於自己在舞台上領受掌聲，「我發現自己拿得出來，孩子們也接收得到，更在他們身上表現出來，這讓我好

有成就感，也為我未來的生涯指出了一條新路。」

從這一刻起，許芳宜知道，除了「台上的舞台」，她還有一片「台下的舞台」，而且可能更寬闊、更長久。在這片新找到的舞台，她可以為下一代做事。有了這個「台下的舞台」，從此她不擔憂「下台」。

葛蘭姆舞團二〇〇〇年因作品版權官司暫停運作，二〇〇三年恢復演出，但一直為生存延續而辛苦掙扎；大師葛蘭姆的許多作品，在二十一世紀的今天，也面臨如何推陳出新的考驗。葛蘭姆舞團二〇〇七年慶祝舞團八十週年的公演，竟然是在紐約大學的一個小禮堂推出，令舞蹈界慨嘆。

在這樣一個輝煌不再的舞團裡，許芳宜雖然是那顆最閃亮的星星，但總有人慌惜周邊的烘托力量不足。二〇〇六年三月，許芳宜隨葛蘭姆舞團來台灣表演，許多台灣觀眾為她熱情喝采之餘，卻也發現，這位「台灣的女兒」確確實實是「鶴」立「雞」群，不禁為她憐惜。

二〇〇七年，許芳宜終於向葛蘭姆舞團發出了告別信，十多年的舞緣，到了說再見的時刻。一個重要原因是，胯骨的裂傷一直困擾著許芳宜，醫生研判很難完全痊

癒，只能儘量維持不疼痛，許芳宜說：「既然如此，我唯一能做的就是自救，要改變我的工作方式和跳舞方式。假如我還剩下幾年可以跳，我要好好思考，用什麼方式跳？跳什麼舞？我想這幾年就是要留給自己囉！」

此外，許芳宜內心深處也給自己另一個挑戰：「我想知道，卸下了葛蘭姆這頂皇冠，我還剩下什麼?」

研究舞蹈史的林亞婷說，許芳宜的例子讓她想起超級芭蕾舞星西薇‧姬蘭（Sylvie Guillem）。姬蘭不想永遠跳「天鵝湖」和「羅密歐與茱麗葉」，希望把握還能跳舞的時光，與不同的編舞者合作，探索身體的其他可能，所以選擇離開了巴黎歌劇院，跨足當代舞蹈，二○○六年還邀林懷民為她編舞。許芳宜一定也希望拓展自己的領域，在舞台上有更多元的呈現。

歸鄉

退掉了紐約的租屋，許芳宜回到了台灣。大學畢業之後，奔波太平洋兩岸十多

年，這一次，鮭魚真的要溯源回家了；即便往後依然會世界各地跑，她的基地扎在台灣。

許芳宜感念老師羅曼菲對她無私的提攜，許下承諾：「您給我的，我一定會同樣再傳給下一代！」走進校園是第一步。她主動打電話給各地設有舞蹈班的高中，自願前去示範教學，與同學面對面交流。

無論在校園或劇場，許芳宜煥發著台灣當代舞者少見的明星魅力。與許芳宜熟稔、曾任雲門舞集行政的洪家琪指出，許芳宜的國際知名度、漂亮的外型、出眾的氣質、精湛的舞藝，在在強化了她的明星形象。

在機場，有旅客認出許芳宜；去醫院看病，有人過來對她說「加油」；在咖啡店裡，也會引起隔桌客人的驚呼。對於這種偶像明星式的待遇，許芳宜顯得「受寵若驚」。無論辦簽名會或記者會，事前她總擔心沒有人會來，但事實證明每次都引起熱情迴響。

許芳宜欣慰地說：「當人們跟我說『加油』時，我知道我的表演對他們的生活造成了一點點影響，或改變了他們的思考模式，好像我這個人帶給了他們一點希望。這

時，我就不太敢說跳舞只是為自己了。」

本身也具有明星氣質的羅曼菲，生前曾告訴許芳宜：「明星可以做更多事情，帶動更多人。」台中市長胡志強夫人邵曉鈴，車禍受傷之前有一次語重心長對許芳宜說：「妳有很多要做、要改造的事情，因為妳是明星，妳的影響力才會更大，會大過於妳什麼都不是。芳宜，答應我，一定要繼續當明星，當個優質明星。」

二○○七年五月，拉芳舞團成立了。許芳宜的心很「小」，這只是一個她與布拉瑞揚擔綱的迷你舞團；父親提供了一間小小的排練教室，天花板矮矮的，個兒高一點的舞者一不小心舉腿就會踢到天花板。然而，許芳宜的心也很「大」，希望為台灣舞壇打造一個新的平台，讓編舞與跳舞新秀能夠「被看到」，她尤其樂意運用自身蓄積的國際資源，幫助年輕人走向世界。

許多朋友都為許芳宜擔心，她向來是個單純的舞者，在大舞團的庇蔭之下專心跳舞，如今轉型為一個舞團的負責人，既要應付複雜繁瑣的行政事務，又要摸索適應台灣社會特有的「眉眉角角」，她能夠勝任嗎？

許芳宜的好友、曾任雲門二團行銷的張佩華說，許芳宜具有「雄性特質」，看到

目標之後，會像老虎見到獵物般撲過去，即使心裡志忑，她也會想盡辦法、用盡力氣去做。另一位老友李建常則佩服許芳宜說到做到的實踐力。他回憶，早在四、五年前，朋友們聚在一起談理想、論抱負，許芳宜就說：「我們年輕一輩應該出來做些什麼！」這些年來，李建常看得出許芳宜一直在累積實力、等待時機，如今終於展開了行動。

二○○七年七月，許芳宜獲得國家文藝獎。消息公布那天，她鎮日關在排練教室裡忙著練舞，下午開門出來，發現手機裡已有四十八通「未接來電」。這位歷來最年輕的國藝獎得主，對於這項榮譽顯得心情複雜。她知道，自己年輕、資淺，又長年在國外發展，曾經引起若干質疑。但無論如何，這項台灣文藝界最高殊榮在這個時點頒給了許芳宜，彷彿家鄉張開了手臂迎接她回來。

接下來的夏天，許芳宜偕同拉芳的四位夥伴——布拉瑞揚、江保樹、李建常、黃明正，赴紐約巴瑞辛尼可夫藝術中心駐村創作兩個月。出發前的記者會，她一再推薦這「四個寶貝」，強調此行要努力「讓大家被看到」。

紐約八個禮拜，許芳宜上上下下、裡裡外外打點一切，既是舞者，也是媽媽、老

師、教官和藝術總監，她覺得自己成了「百變女金剛」，承受前所未有的壓力和焦慮。然而，過去十幾年在紐約流淚流汗的耕耘，這回以另一種方式給了她回饋──幾乎所有想見的紐約舞蹈界重要人士都來看過排練了，每位團員都受到該有的注意和評價，許芳宜好不容易露出了放鬆的笑容。

巴瑞辛尼可夫藝術中心的負責人、也就是芭蕾舞巨星米夏‧巴瑞辛尼可夫，不只一次對人說：「芳宜是最棒的葛蘭姆舞者，也是葛蘭姆作品的最佳詮釋者。」

隨許芳宜赴紐約駐村的舞者江保樹表示：「芳宜自己非常謙虛低調，一直在推薦我們，要把台灣接軌到世界。」她對團員要求也很嚴格，連排練教室外的鞋子都一定要排列整齊，東西用完畢歸位，不可邋遢，「因為我們代表台灣。」

駐村期間，每天從早操練到晚，比當兵還累，回家的路上，四個大男生總是拖著疲軟的步伐慢慢走，偷空吸根菸，看看難得一見的紐約街景；許芳宜卻永遠一馬當先，快步往前衝。為拉芳拍攝紀錄片的李建常說：「那兩個月裡，芳宜給我印象最深的畫面就是她的背影，背著大大的忍者龜包包，在前面快步走，我們幾乎要小跑步才跟得上她。」而許芳宜每每告訴她的團員：「這裡是紐約，就是要用這種速度才跟得

上人家的腳步！」

也是這個夏天，紐約林肯中心外牆高掛著三台巨型螢幕，輪流播放著不同舞者的舞姿，輪到許芳宜出現時，現場觀眾響起一陣歡呼，只見她一襲絲質銀色連身長裙，長髮瀉落，在夜色中慢慢地慢慢地游動。

這是攝影家大衛‧米夏雷克（David Michalek）的作品「慢舞」（Slow Dancing）。

他邀請了世界各地四十幾位舞蹈家，各拍攝了五秒鐘的動作，再以十分鐘的慢速度播放，舞者肌肉線條和面部表情的細微變化，在緩慢的移動裡一覽無遺。

當初拍攝時，米夏雷克要許芳宜在五秒鐘裡表現自己，這實在是個難題，「怎樣才能傳達出真正的許芳宜？」最後她決定，用最舒服、最自在的方式來呈現最真實的自己，身體想到哪裡就到哪裡，好像有準備又沒有準備，不刻意做葛蘭姆技巧，也不是雲門舞集的太極導引，觀眾看到的那五秒鐘，什麼都不是，就是當下真真實實的許芳宜。

其實許芳宜知道，過去學習的一切都已經沉積在身上了，但她把它消化了，再用自己的身體說出來。「有人說我在螢幕上顯得很狂野很豔媚，我想可能是我把身體釋

放了吧，想尋找更大的自由度。可是我也相信，這個自由度來自於我曾經有過的規範，有了規矩和形式，才有自由，」許芳宜說。

看著許芳宜一路走來的林懷民，也有相同的期許：「我希望芳宜能鬆一點，身體才能吸收其他的東西進來。鬆一點，可以更明確看到自己在哪裡，環境在哪裡，然後做得更準確。鬆一點，就能海闊天空，有不同的格局出來。」

舞得慢一點，鬆一點。但此刻的許芳宜還有好多事情想做，總覺得時間不夠用，腳步總是那麼急促。不知是否會有那麼一天，在一個悠緩的下午，她能夠不為任何目的，單純閒適地品嚐一杯柳橙汁？

一場「文字人」與「身體人」的交會

林蔭庭

二〇〇七年開春，我收到天下文化出版社老同事佩穎和維君寄來的賀年片，素淨的卡片上綴著紅底黑字的「PASSION」，底下有一行字：「一定還有沒去過的地方 沒走過的路 未來讓人想像 我們躍躍欲試」。

短短一行字，深深觸動了我的心。這個時候，距我辭去天下文化的行政工作已經一年多，距我撰寫上一本書也有三年了。過去我採訪撰寫過許多政治人物，主編過許多近代史人物的傳記，那是一個充滿了挑戰與奇遇的領域；但，我真的也憧憬其他「還有沒去過的地方、沒走過的路」，它在哪裡呢？

不久之後，天下文化「心理勵志系列」的負責人桂芬與希如與我連絡，邀我撰寫

舞者許芳宜小姐的故事。我很訝異她們想到了我，因為「舞蹈」對我實在是一個陌生的領域，我沒有把握完成任務，因而猶豫了許久許久。但是，桂芬和希如一再向我強調，這是一本寫「精神」而不是寫「舞蹈」的書，希望能夠記錄芳宜在舞蹈路上奮鬥不輟的歷程，與讀者分享她的人生體驗。她們還說，正因為我對於舞蹈外行，反而可以代一般讀者向主人翁提出最基本、最淺顯的問題，寫就一本適合普羅大眾閱讀的書。

我轉念一想，這不就是「沒去過的地方、沒走過的路」？難道上天應許了我的心願？我還在遲疑什麼？於是，我就這樣一腳踏進了一位傑出舞者的世界。

將近一年的時間，有時在天下文化的小會議室，有時在國家劇院的化妝間，有時在排練場；有時芳宜在紐約，我在台北，兩人各在 Skype 的一端，我們總共進行了二十餘次訪談。此外，我也採訪了十幾位芳宜的親友、師長、同事和朋友；走訪了芳宜的故鄉宜蘭、她念過的華岡藝校和台北藝術大學，並隨行觀察她的一些活動，等等。過程中我發現，最有趣的是，這是一場「文字人」與「身體人」的另類交會。

自幼我迷戀文字，文字是我抒發情感、整理思惟最重要也最得心應手的媒介；二

十多年來我從事的每一份工作，都以文字為主；我與朋友之間也最愛互飆文字搏感情。我視這一切為理所當然。相對地，我對自己的身體卻非常疏離，自小視體育課為畏途，對任何體能活動都沒有興趣，標準的「四體不勤」；無論穿著打扮或與人互動，我都不習慣展現自己的身體；直到近年迫於健康因素開始學習瑜珈，我才發現原來身上還有這麼多從未操練過的部位。

現在，我碰到了芳宜，一個與我完全不同的族類；一個對身體自在自信、以身體表達情感、以身體與人溝通的舞者——她給了我許多驚奇。

有一回我和芳宜在一個沒有窗戶的會議室裡進行訪談，幾個鐘頭下來，窒悶的空氣讓我們愈來愈無精打采。這天訪談主題進行到芳宜的大學時代，她回憶起羅斯老師的現代舞課，說著說著，站了起來，「1-2-3-4 2-2-3-4」，芳宜數了幾個拍子，在會議室的一角跳了幾個對她而言最簡單的舞步，而我卻看傻了——她整個人都「活」過來了！她的雙眼和臉龐發出了亮光，已經不是一分鐘之前的她了。原來「跳舞的芳宜」和「不跳舞的芳宜」，有這麼大的差別！

另有一次，芳宜提起新近認識的一位編舞者：「我們以前沒有合作過，不認識彼

此的身體。」我驚異地問：「不認識彼此的身體？你們都是這麼說的嗎？」（十足的「少見多怪」。）在我這個文字人的世界裡，從來沒有「認識彼此的身體」這回事哪！

芳宜的舞蹈伴侶布拉瑞揚也告訴我：「芳宜的身體會說話，當她不高興時，我很快就可以感受到她身體的不安定。」原來，身體人之間是用這麼玄妙的方式來交換訊號！

不只一次我看到芳宜動身體，那麼隨心所欲，又帶有美感。有時我們對坐閒聊，她會把一隻腳高舉一八〇度，「放」在牆上順便拉筋，就像一般人支頤托腮一樣自然。無論是在課堂示範，或是在排練教室暖身，她似乎都不受旁人干擾，完全沉浸在自己的世界裡；但，舞蹈是一種「表演藝術」，芳宜絕對知道人們在看她，卻也要能夠回歸自我，這種看似矛盾的情境，要如何取得協調平衡？我確實很難想像。

瑪莎‧葛蘭姆在自傳《血的記憶》述及，有一回她率團赴中東巡迴演出，飛機在暴風雪中航行，險象環生，「在降陸之前，我坐在那兒，起碼在心裡演了三遍『迷宮行』」，這趟旅程對我而言簡直就像從『未知』步入『重生』的旅途。」葛蘭姆晚年曾經腦中風，孤單無助，「我在心裡一遍又一遍重溫『迷宮行』，那是我據以求存下去的活命丹。」這些敘述讓我知道，即便在人生最危急、最軟弱、最關鍵的時刻，舞者的內

心活動也可能與舞蹈息息相關；他們甚至是用舞蹈來思考的。

身體人與文字人的天地，看似那麼不同，但依然可以將心比心。

芳宜說，如果幾天沒有握到把杆練身體，心裡就不踏實，擔心身體荒廢；這種感受，大概就像文字人離開了紙筆或電腦吧！芳宜的身骨多處受過傷，使用過度的雙腳就像農婦般粗糙多結；這與文字工作者昏花的視力、起繭的手指、因長時間使用電腦而產生的肩頸腰部病痛，其實並無二致。

最重要的，舞蹈不只是「手舞足蹈」，寫作也不只是「舞文弄墨」，兩者都需要投注情感、思想與靈魂。某次座談會上，芳宜示範了「心靈洞穴」中的一幕，被忌妒和仇恨附身的米蒂亞，從胸口掏出了紅色的蛇，全身顫抖，眼神淒厲。示範結束後，明顯看得出芳宜許久許久都回不過神來，那種強烈的情緒令人震動。我相信，只有用生命而跳的舞，才會感動人心；正如只有用生命書寫的文字，才夠深刻。

一年來，我為讀者、也為自己努力探索芳宜所屬的國度。感謝芳宜的坦誠合作；感謝桂芬和希如促成這段機緣；也感謝文字編輯麗玲與美術編輯淑雅的辛苦付出。

是的，我去了一趟沒去過的地方，走了一段沒走過的路，看見新的風景，也更了

解了自己所來之處。

寫於二〇〇七年十二月一日

國家圖書館出版品預行編目資料

不怕我和世界不一樣：許芳宜的生命態度 / 許芳宜口述
　林蔭庭採訪撰寫. -- 第二版. -- 臺北市：遠見天下文化，
　2013.12
　　面；　公分. -- (心理勵志；341)

　ISBN 978-986-320-368-1（平裝）

　1. 許芳宜　2. 舞蹈家　3. 臺灣傳記

976.9333　　　　　　　　　　　　　　102026344

閱讀天下文化，傳播進步觀念。

- 書店通路 — 歡迎至各大書店·網路書店選購天下文化叢書。

- 團體訂購 — 企業機關、學校團體訂購書籍，另享優惠或特製版本服務。
 請洽讀者服務專線 02-2662-0012 或 02-2517-3688 * 904 由專人為您服務。

- 讀家官網 — 天下文化書坊
 天下文化書坊網站，提供最新出版書籍介紹、作者訪談、講堂活動、書摘簡報及精彩影音
 剪輯等，最即時、最完整的書籍資訊服務。

 bookzone.cwgv.com.tw

- 專屬書店 — 「93巷·人文空間」
 文人匯聚的新地標，在商業大樓林立中，獨樹一格空間，提供閱讀、餐飲、課程講座、
 場地出租等服務。
 地址：台北市松江路93巷2號1樓　電話：02-2509-5085

 CAFE.bookzone.com.tw

心理勵志 BBP341A

不怕我和世界不一樣
許芳宜的生命態度

作　　者／許芳宜口述　林蔭庭採訪撰寫
總編輯／吳佩穎
責任編輯／李麗玲、丁希如
封面暨內頁版型設計／黃淑雅（特約）
摘自「許芳宜的部落天地」文字：p.20、p.36、p.44、p.54、p.64、p.74、p.82、p.90、p.98、
p.106、p.122、p.132、p.158、p.168、p.178、p.186、p.196、p.202、p.208、p.218
封底攝影／劉振祥、雲門舞集提供
彩色頁圖片來源／許芳宜、聯合報系（徐開塵攝影）、劉振祥（雲門舞集提供）、中央社、
《BAZAAR 哈潑時尚雜誌》國際中文版（林炳存攝影）
內頁圖片攝影／曹凱評（p.1）、江保樹（p.16-17）、李建常（p.18-19、p.224-225）

出版者 —— 遠見天下文化出版股份有限公司
創辦人 —— 高希均、王力行
遠見・天下文化 事業群董事長 —— 高希均
事業群發行人／CEO —— 王力行
天下文化社長 —— 林天來
天下文化總經理 —— 林芳燕
國際事務開發部兼版權中心總監 —— 潘欣
法律顧問 —— 理律法律事務所陳長文律師
著作權顧問 —— 魏啟翔律師
社址 —— 台北市 104 松江路 93 巷 1 號 2 樓
讀者服務專線 ——（02）2662-0012
傳　真 ——（02）2662-0007；2662-0009
電子信箱 —— cwpc@cwgv.com.tw
直接郵撥帳號 —— 1326703-6 號　遠見天下文化出版股份有限公司

電腦排版 —— 立全電腦印前排版有限公司
製版廠 —— 東豪印刷事業有限公司
印刷廠 —— 柏晧彩色印刷有限公司
裝訂廠 —— 台興裝訂股份有限公司
登記證 —— 局版台業字第 2517 號
總經銷 —— 大和書報圖書股份有限公司　電話／(02)8990-2588
出版日期 —— 2007 年 12 月 28 日第一版第 1 次印行
　　　　　　2022 年 12 月 21 日第三版第 7 次印行

定價 —— NT$330

EAN：4713510945759
書號 —— BBP341A
天下文化官網 —— bookzone.cwgv.com.tw